U0038473

動動手＆動動腦

動動手&動動腦

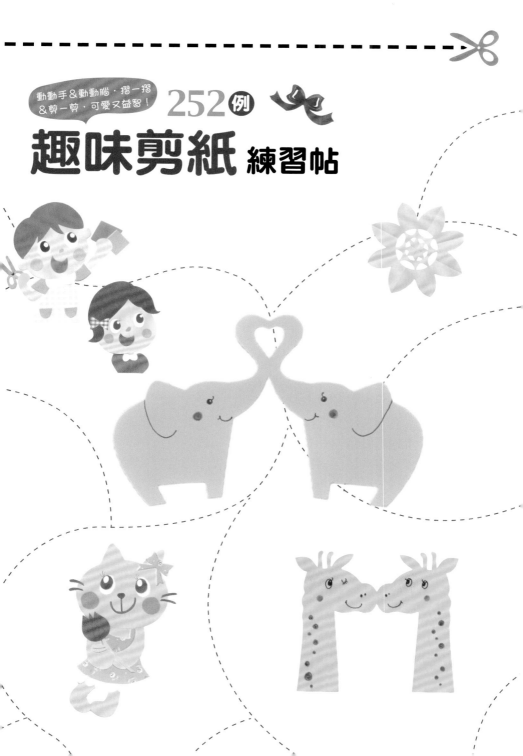

動動手＆動動腦．摺一摺
＆剪一剪，可愛又益智！

252例

趣味剪紙 練習帖

前言

　　3歲左右的小朋友，正是會拿著剪刀&紙東剪剪、西剪剪，什麼都想剪剪看的年紀。剛開始學剪紙時，不需在意剪出來的形狀，請讓孩子喀嚓喀嚓地自由發揮。將剪下的作品隨意並排、重疊、組合「看起來像是什麼東西！」這就是剪紙的第一步。

　　等到可以順利控制手上的剪刀後，將紙摺疊起來剪剪看！試著摺2摺、4摺、8摺，再喀嚓喀嚓地隨意裁剪，然後小心地打開瞧一瞧，「哇！變成這樣的形狀了呢！」各式各樣的幾何形狀接連在一起，讓人不禁期待著，剪紙所帶來的各種不可思議的驚喜與樂趣，也有利於孩子學習幾何圖形所衍生出來的數學問題喔！

　　身心不斷成長的兒童們，對身邊的東西或自己喜歡的事物會越來越好奇，讓他們聽聽有趣的故事或朗讀繪本，可以增加他們無限的想像力。小朋友手作的剪紙作品，拿來玩找東西遊戲或扮家家酒都非常有趣呢！

　　本書是針對幼稚園小朋友所設計的剪紙書。以兒童可以輕鬆接受為前提，重視兒童發展、啟蒙所企劃的內容。本書中的剪紙教材可以培養兒童的集中力・思考力・想像力，對兒童的身心成長都大有益助。

　　欣賞著這些作品，運用奔騰的想像力創造出屬於自己的世界，進而和身旁的人分享作品的滿足感……幫孩子找回從電視或遊戲機無法取代的寶貴童年，享受手作所傳遞出的快樂氛圍吧！

Kodomo Art studio代表　辻 雅

目錄

Part1 剪紙的基礎步驟

Part2 猜猜看這是什麼？

Part3 扮家家酒

Part4 喜歡的東西

Part5 生活用品

第一次使用剪刀的重點

①選擇剪刀

兒童專用剪刀請選擇尖端為圓形款式。另外，盡量選擇不易滑動的握把，而且重量越輕的越好。

②適合使用剪刀的環境

使用剪刀的時候，周圍環境請保持乾淨和整齊，並且一定要讓兒童穩定的坐在位置上。周詳地考慮到所有的安全問題後，家長務必在旁邊留意兒童的安全。如此一來，也可以和孩子一起感受成功使用剪刀的快樂。

③剪刀的基本使用方法

✂ 握持的方法

拇指放進較小的握柄孔裡，食指和另外2至3隻指頭握住另一個握柄孔。

＊如果剪刀的握柄洞大小一樣，拇指握哪一個孔都無妨。

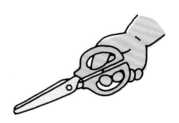

✂ 姿　勢

採正確的坐姿，從正面握起剪刀，手肘不要太過用力，刀刃往前剪下。

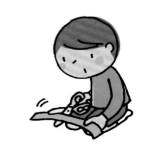

🦋 活動手指

剛開始時，先不要剪紙，讓孩子童拿著剪刀空剪看看，讓手指適應一下剪刀開合的感覺。家長可以在旁邊「喀嚓喀嚓」有韻律感地出聲，並掌握即時教導孩子剪紙的時機。

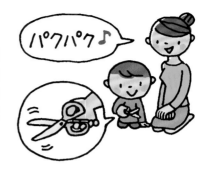

🦋 剪紙時

不要以剪刀尖端剪紙，要將剪刀大大地打開，由最內側的刀刃開始剪起。也必須開始教兒童認識可以剪的素材和不可以剪的素材。

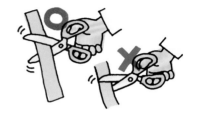

🦋 剪紙時紙張的握法

剪紙時，另一隻手拿紙時不可以握在剪刀進行的正前方，而必須握在紙張側邊。

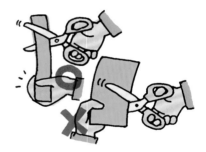

🦋 剪刀使用完畢的歸還方法

將剪刀交給他人時，必須將刀柄合起，將握把那一面朝向拿剪刀的人。如果剪刀為附有刀套的款式，請務必將剪刀的套子套上。

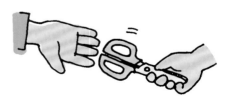

🦋 剪刀的保管

剪刀使用完畢後，請將剪刀收納於孩童無法取得之處。

剪紙的10個進階方法

Step1

喀嚓!練習剪一刀就成功
(裁剪短的直線)

讓孩子試試一次就剪下窄而長的紙,若有困難時,請牽著孩子的手一起剪紙。重複多剪幾遍就可以抓到訣竅。

建議 將紙張攤開拉平較容易裁剪。

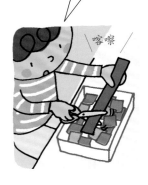

喀嚓

Step 2

喀嚓、喀嚓!練習剪2至3刀
(裁剪稍微長一點的直線)

這次選擇較寬一點的紙張,進行需要「喀嚓、喀嚓」分2至3次裁剪的訓練。

建議 刀刃尖端剪至紙張中央處後,將剪刀再次開合,剪至紙張斷落。

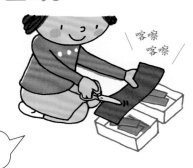

喀嚓
喀嚓

收集相同形狀、顏色的剪紙會非常有趣喔!

Step 3

練習剪出長形的直紙條
(裁剪較長的直線)

等孩童比較習慣使用剪刀之後,可以開始拿長形的紙張來「喀嚓、喀嚓、喀嚓、喀嚓」試看看,剪起來應該會越來越順手了。

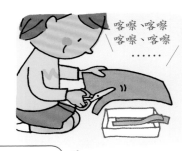

喀嚓、喀嚓
喀嚓、喀嚓
......

將剪下的長紙張連接起來也非常有趣喔!

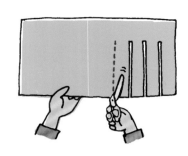

Step 4

練習裁剪至同樣長度
(不要剪斷紙張，留下連接的部分)

會使用剪刀之後，試著練習剪出一樣的長度。

Step 5

一邊旋轉紙張，
一邊剪下紙角

不旋轉剪刀，一邊旋轉紙張一邊進行裁剪。

建議 重覆唸著「紙張轉一轉剪下、紙張轉一轉剪下。」的口訣，這樣比較容易抓住感覺呢！

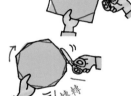

邊角全部裁剪後，會變成圓滑的圓形喔！

Step 6

練習剪圓形
(裁剪曲線)

不旋轉剪刀，一邊旋轉紙張一邊進行裁剪。

建議 習慣旋轉紙張剪出曲線後，進一步裁剪圓形會比較順利。

建議 剪刀尖端盡量控制朝向前方，沿著圓形的方向裁剪。

一開始學習剪圓形時，容易越剪越小，請盡量沿著外圍剪出大圓。

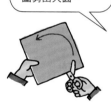

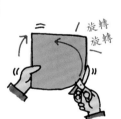

Step 7

練習裁剪鋸齒線

等到可以很輕易控制剪刀之後，試著斜向剪刀的角度裁剪出鋸齒線。旋轉紙張的方向、傾斜剪刀的角度，重覆以上動作，就可以剪出鋸齒狀。

Step 8

練習剪出波浪線
(裁剪重複曲線)

等到小朋友已經很習慣使用剪刀之後，試著練習一邊裁剪圓弧波浪線一邊前進。

Step 9

裁剪摺紙的祕訣

●等到小朋友已經很習慣使用剪刀之後，開始練習裁剪褶線，切記不要以剪刀尖端剪紙，將剪刀大大打開，以最內處的刀刃開始剪。
●裁剪摺紙時，請以手牢牢握住紙張避免錯開。
●剪刀尖端盡量控制朝向前方，只需移動紙張的方向即可。
●重疊太多張色紙而無法順利剪下時，請勿勉強用力，可由身旁的大人代為裁剪即可。

Step 10

裁剪摺線的祕訣

不小心剪超過摺紙線也毋需太過在意，有時也會呈現出意外的驚喜喔！

摺紙的祕訣

請在桌子上或地面等平面上摺紙。一開始從2摺的三角形開始，練習將邊角疊合相對。接下來壓住邊角，以手壓住摺紙線處，就可以順利摺起。沿著褶線用力按壓時，家長可在一旁喊著：「壓平！壓平！」幫助進行。

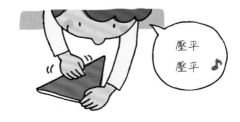

壓平
壓平 ♪

基本摺法

改變紙的摺法，剪出來的形狀也會隨之改變。只要牢記基本的摺法，就可以挑戰各種不同的可愛剪紙。

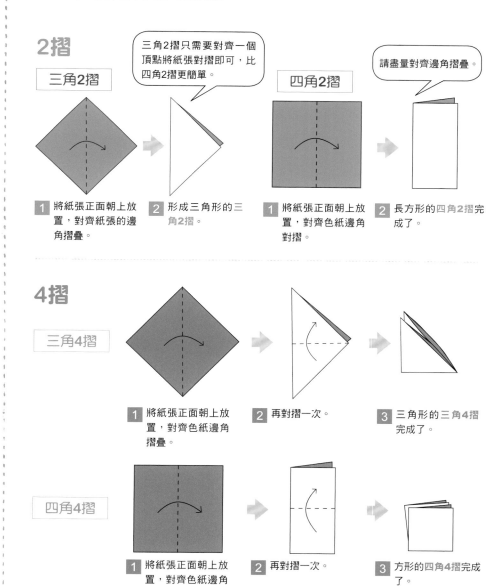

2摺

三角2摺

三角2摺只需要對齊一個頂點將紙張對摺即可，比四角2摺更簡單。

1 將紙張正面朝上放置，對齊紙張的邊角摺疊。

2 形成三角形的三角2摺。

四角2摺

請盡量對齊邊角摺疊。

1 將紙張正面朝上放置，對齊色紙邊角對摺。

2 長方形的四角2摺完成了。

4摺

三角4摺

1 將紙張正面朝上放置，對齊色紙邊角摺疊。

2 再對摺一次。

3 三角形的三角4摺完成了。

四角4摺

1 將紙張正面朝上放置，對齊色紙邊角對摺。

2 再對摺一次。

3 方形的四角4摺完成了。

三角8摺・三角16摺

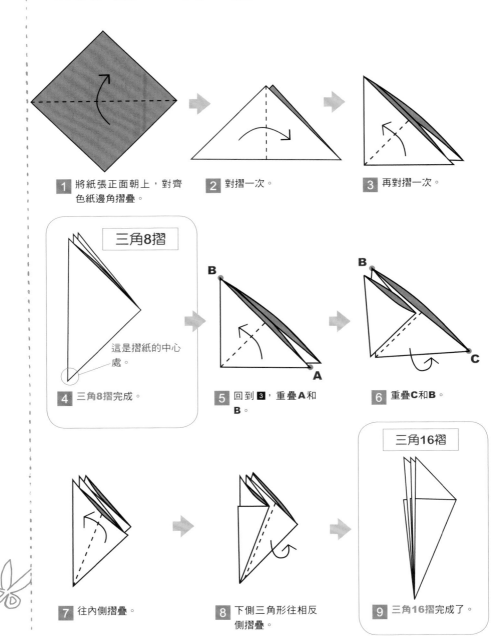

1 將紙張正面朝上，對齊色紙邊角摺疊。

2 對摺一次。

3 再對摺一次。

三角8摺

這是摺紙的中心處。

4 三角8摺完成。

5 回到 3，重疊 A 和 B。

6 重疊 C 和 B。

7 往內側摺疊。

8 下側三角形往相反側摺疊。

三角16摺

9 三角16摺完成了。

蛇腹摺

 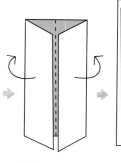 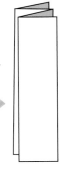

1 將紙張正面朝上放置，
對摺摺出摺線後展開。

2 對齊中央褶痕，摺疊兩
端。

3 由中央往內
側摺疊。

4 蛇腹4摺完成
了。

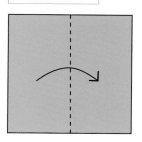 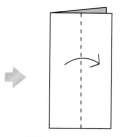 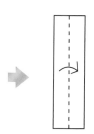

1 將紙張正面朝上，左右
對摺。

2 對摺完成後，再對摺
一次。

3 再對摺一次。

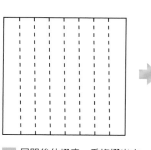

4 展開後依褶痕，重複摺出山
線（∧）和谷線（∨）。

5 蛇腹4摺
完成了。

蛇腹6摺・蛇腹12摺

蛇腹6摺是將紙張分成三等分後摺出
摺線，展開紙張再依褶痕重複摺出山
線、谷線，蛇腹6摺就完成了。

蛇腹12摺是將紙張分成三等分後摺
出褶線，展開紙張再依褶痕重複摺出
山線、谷線作出六等分後。再次展開
紙張依褶痕山線、谷線，摺出十二等
分的摺線。

三角6摺・三角12摺

★善用P.14的紙型就可以輕鬆完成喔!

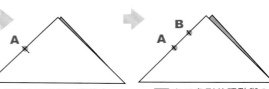

1 將紙張正面朝上放置,對齊摺疊紙邊角。

2 在三角形一邊的中間點,作上記號(**A**處)。

3 在三角形的頂點與 **A** 處記號的中間點,作上記號(**B**處)。

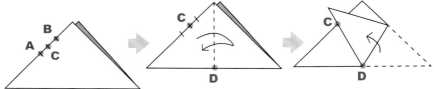

4 **A**和**B**的中間點,作上記號(**C**處)。

5 將三角形對摺,摺出褶線後,在摺線和三角形底邊的交叉點,作上記號(**D**處)。

6 對齊 **C** 和 **D** 後,摺起紙角。

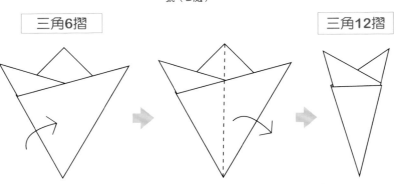

三角6摺

三角12摺

7 另一側也以同樣方式摺疊,三角6摺就完成了。

8 三角6摺再次對摺。

9 三角12摺就完成了。

12

三角10摺

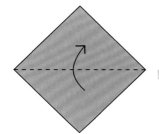

★以P.14所附的紙型製作，就
可以輕鬆完成喔！

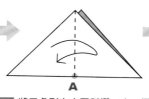

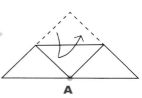

1 將紙張正面朝上，
對齊紙張邊角摺
起。

2 將三角形左右再對摺一次，摺
出摺線後左右展開。摺線和三
角形底邊交叉點，作上記號
（A處）。

3 三角形頂點下向下摺
至A處，作出摺線後上
翻展開。

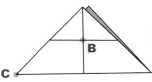

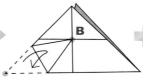

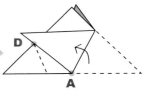

4 摺線交叉點作上記號
（B處），左下角也
作上記號（C處）。

5 重疊B和C的記號作
出摺線後，再翻回原
側。

6 步驟5的摺線與三角形
邊的交叉點，作上記號
（D處），三角形的右
角再對齊A與D的連線摺
起。

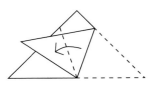

7 再依圖中的摺線，將右
紙邊對齊紙角邊摺起。

8 將C記號摺疊包起。

9 翻至背面，三角10摺
就完成了。

參考圖片裁剪紙張邊端

三角10摺翻至背面如圖所
示。色紙邊端內側看不到
的裁剪線部分，可依裁剪
虛線剪去多餘部分。

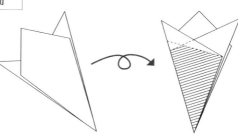

三角6摺・三角12摺・

三角10摺的

使用方法

①對摺三角形的底邊**A**、
　頂點**B**線對齊。

②對齊邊端，摺疊6摺或
　10摺，摺疊方法基本
　上相同。

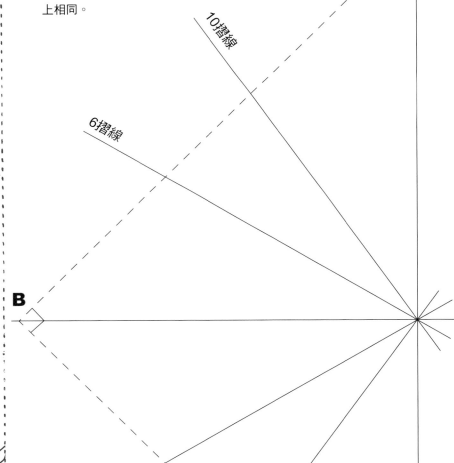

A

10摺線

6摺線

B

14

培養「思考力」

Part1 自由自在地剪紙 … P.16至P.27

經由剪紙、摺紙，在玩樂之中了解各種形狀的變化、顏色組合，**建立對圖形與色彩的基本認知。**

Part2 猜猜看這是什麼？… P.28至P.47

「看起來像什麼呢？」隨著兒童自由的想像，**發揮創意製**作出的作品，就是培養**創造力**的開始。

Part3 扮家家酒 … P.48至P.59

製作在廚房作菜、理髮店理髮等紙場景，善用剪紙來玩**扮家家酒**吧！一邊玩耍一邊學習與人交流，培育**協調性**。

Part4 喜歡的東西 … P.60至P.83

仔細**觀察**身邊事物，動手剪出食物或動物。讓孩子們善用剪紙實現自己的**想像世界**，藉此培育觀察力和**想像力**。

Part5 生活用品 … P.84至P.95

不論是當作禮物或房間的紙飾品，剪紙活動都可以開拓孩子的**人際關係**，生活也更加**多采多姿**，亦可從小培育**溝通力**和**善解人意**喔！

完成品的示意頁面
搭配主題介紹作品。

製作方法的頁面
看完示意頁面後，可以緊接著依製作方法頁面製作。製作方法依順序說明紙的摺法和裁剪圖示。

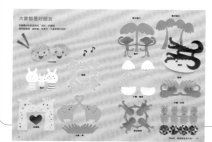

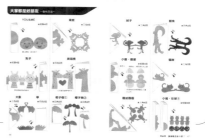

Part 1

剪紙的
基礎步驟

自由自在地剪紙

收集隨意剪下的紙片，打開、隨意排列、
自由組合都超好玩！

16

記住使用剪刀的訣竅。
裁剪方法
就參考P.6吧！

摺紙 · 剪紙 · 再組合

裁剪對摺的形狀

紙張對摺後裁剪摺線，重複數次這樣的動作。
將裁剪好的紙張並排在一起，排列不同大小的圖案也超有趣

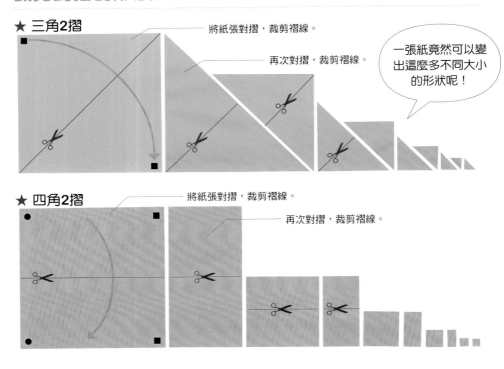

★ 三角2摺

將紙張對摺，裁剪褶線。

再次對摺，裁剪褶線。

一張紙竟然可以變出這麼多不同大小的形狀呢！

★ 四角2摺

將紙張對摺，裁剪褶線。

再次對摺，裁剪褶線。

裁剪8摺的形狀

將摺出褶線的紙張展開，沿著褶線剪剪看。

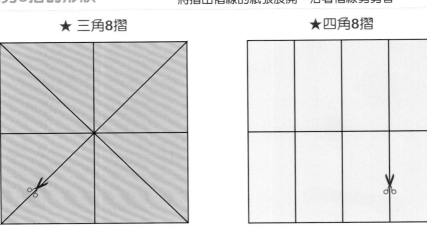

★ 三角8摺

★四角8摺

依不同的組合法，變化出各種形狀

將剪下的紙張重疊另一張色紙
試著作出各種不同的形狀吧！

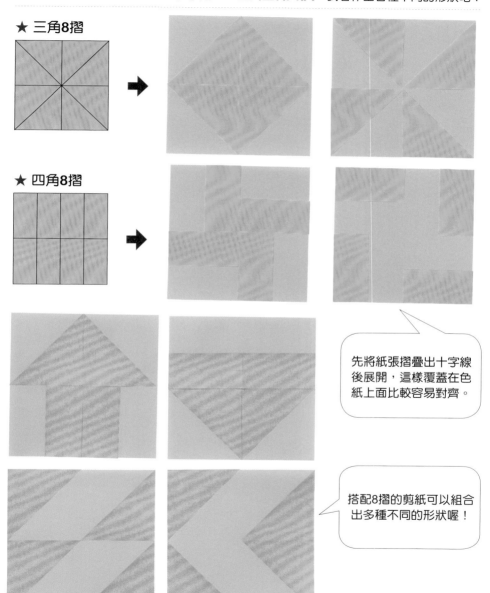

★ 三角8摺

★ 四角8摺

先將紙張摺疊出十字線
後展開，這樣覆蓋在色
紙上面比較容易對齊。

搭配8摺的剪紙可以組合
出多種不同的形狀喔！

直線裁剪法

以三角4摺剪出來的形狀

直線裁剪後展開，會變成什麼樣的形狀呢？

以三角8摺剪出來的形狀

從側邊自由地剪出鋸齒形狀吧！

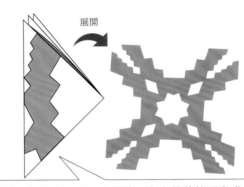

不一定要依這個形狀裁剪，自由裁剪就可完成。

畫上直線直接剪剪看

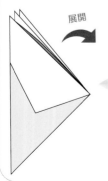

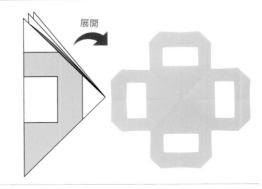

終於可以開始挑戰剪紙作品了，
就從隨心所欲地剪出自己喜歡的圖案開始吧！

摺紙的方法參照 P.8的
Step9。

試著剪出牙口

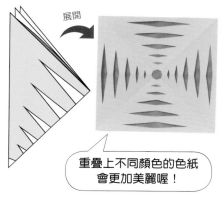 展開

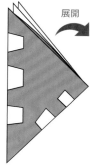 展開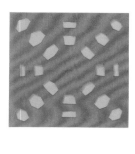

重疊上不同顏色的色紙
會更加美麗喔！

畫上三角形或四角形剪剪看

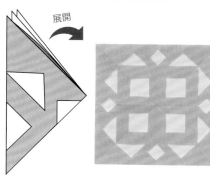 展開

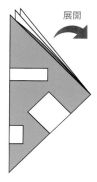 展開

將剪好的紙相互交疊變成各種形狀。

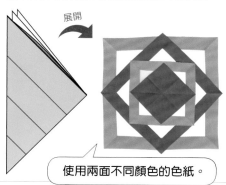 展開

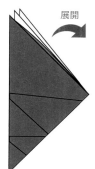 展開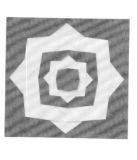

使用兩面不同顏色的色紙。

曲線裁剪法

以三角8摺剪出來的形狀

沿著曲線剪剪看

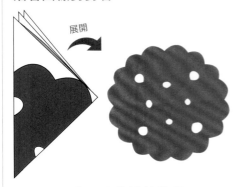

展開

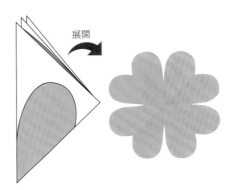

展開

沿著這個奇怪的曲線剪剪看

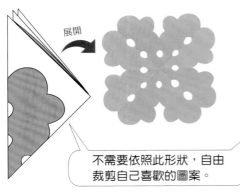

展開

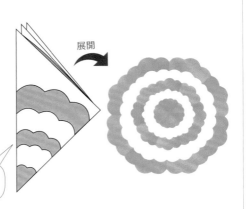

展開

不需要依照此形狀，自由
裁剪自己喜歡的圖案。

挑戰剪出細緻的曲線

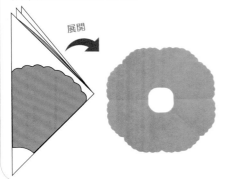

展開

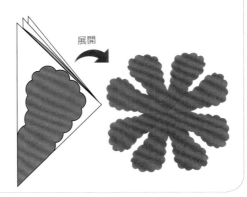

展開

讓孩童試著挑戰較困難的曲線，
就算沒有剪的很漂亮也不用在意喔！

裁剪曲線的方法參照P.7的
Step5至6；鋸齒曲線參照P.7 的
Step7；圓弧曲線參照P.8 的Step8。

以四角4摺剪出來的形狀

組合鋸齒曲線、圓弧曲線，自由裁剪自己喜歡的圖案。

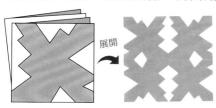
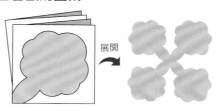

沿著這樣的直線剪剪看

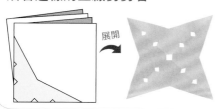
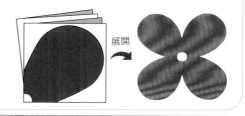

以蛇腹4摺剪出來的形狀

由上而下剪剪看

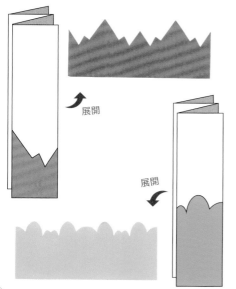

由側面剪剪看

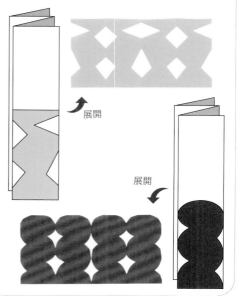

不同摺法&剪法的作品

喀嚓！剪1刀就能完成作品

只要剪1刀

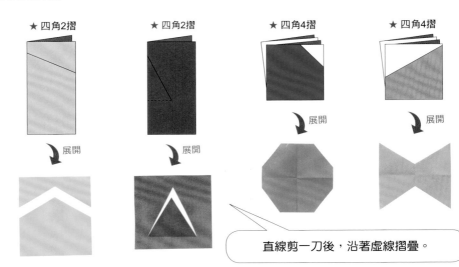

直線剪一刀後，沿著虛線摺疊。

喀嚓、喀嚓！剪2刀就能完成作品

剪2刀

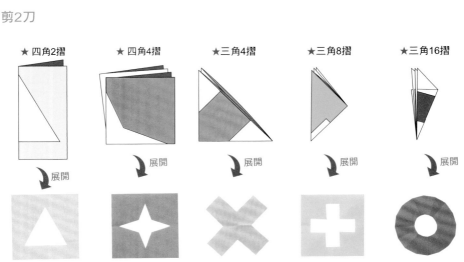

只要稍微改變摺紙方法或裁剪方式，就會產生不可思議的形狀。

接下來要介紹給大家的是，只需要一點技巧，就可剪出的趣味作品。

增加摺疊次數所剪出的形狀

只要改變摺疊方法， 就算裁剪方法一樣也OK

★三角4摺　　　　★三角8摺　　　　★三角16摺　　　　★三角32摺

展開　　　　　　展開　　　　　　展開　　　　　　展開

剪下邊角的裁剪法

★四角4摺　　　　★四角16摺　　　　★四角64摺

展開　　　　　　展開　　　　　　展開

> 16摺、32摺、
> 64摺等摺法會使得紙張
> 厚度太厚，
> 裁剪時要注意安全，
> 家長可幫忙裁剪。

裁剪曲線邊角

★四角4摺　　　　★四角4摺　　　　★四角4摺　　　　★四角16摺

展開　　　　　　展開　　　　　　展開　　　　　　展開

將完成的作品組合起來作裝飾！

將完成的作品重疊、並排，組合成裝飾品，
發揮創意讓親手製作的作品變得更有趣吧！

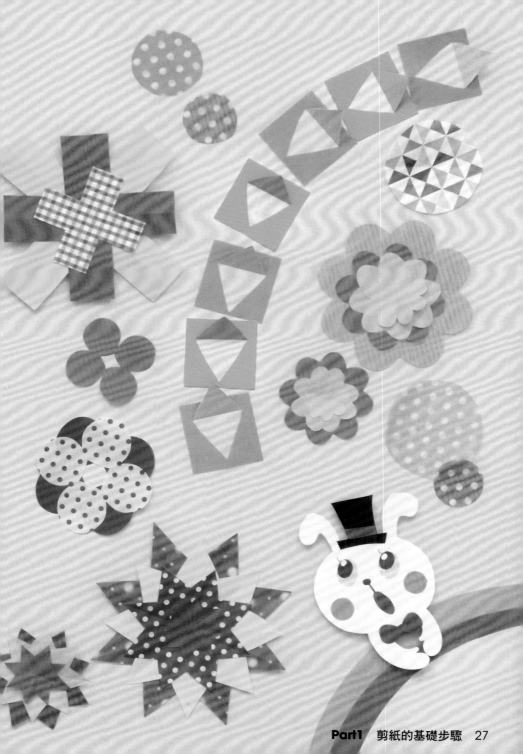

奇特的生物

將紙張貼上可愛的眼睛，
看起來是不是很像某種生物呢？
猜猜看這是什麼，讓孩子自由發揮想像力吧！

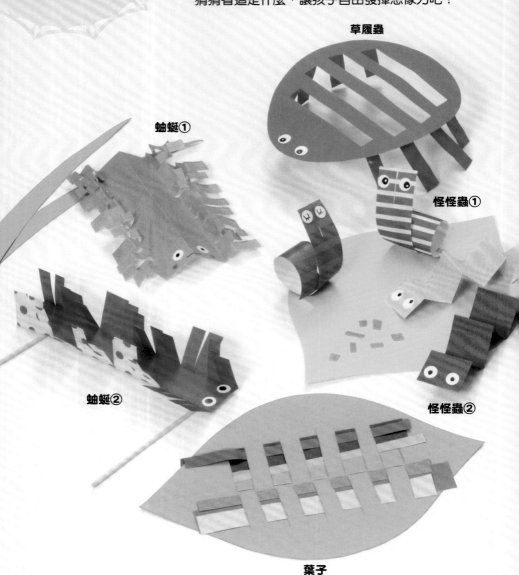

草履蟲

蚰蜒①

怪怪蟲①

蚰蜒②

怪怪蟲②

葉子

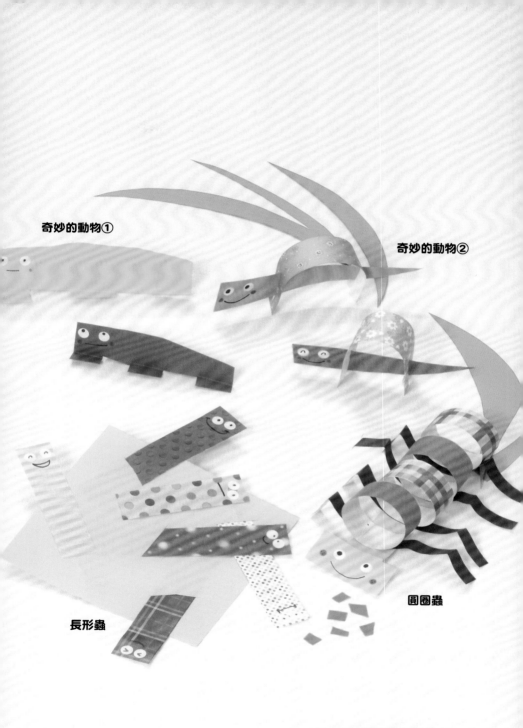

奇妙的動物①

奇妙的動物②

長形蟲

圓圈蟲

草履蟲

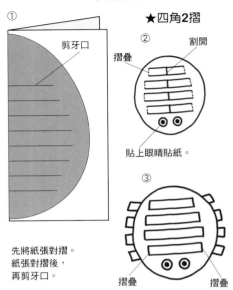

★四角2摺

① 剪牙口

② 摺疊　割開

貼上眼睛貼紙。

③ 摺疊　摺疊

先將紙張對摺。
紙張對摺後，
再剪牙口。

蚰蜓①

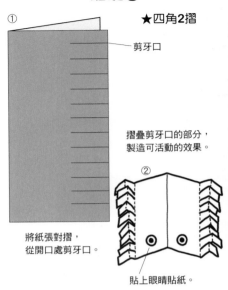

★四角2摺

① 剪牙口

摺疊剪牙口的部分，
製造可動的效果。

② 貼上眼睛貼紙。

將紙張對摺，
從開口處剪牙口。

蚰蜓②

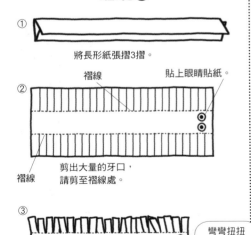

① 將長形紙張摺3摺。

② 褶線　　　貼上眼睛貼紙。

褶線　剪出大量的牙口，
　　　請剪至褶線處。

③ 彎彎扭扭
好好玩。

在底部以紙膠帶黏上竹筷子。
上下左右邀擺動竹筷子，蚰蜓就會可愛地彎彎扭動。

怪怪蟲①

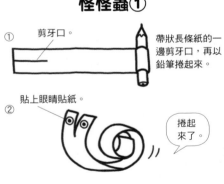

① 剪牙口。

帶狀長條紙的一
邊剪牙口，再以
鉛筆捲起來。

② 貼上眼睛貼紙。

捲起
來了。

怪怪蟲②

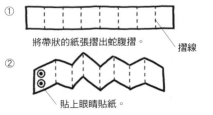

① 將帶狀的紙張摺出蛇腹摺。

摺線

② 貼上眼睛貼紙。

30

葉子

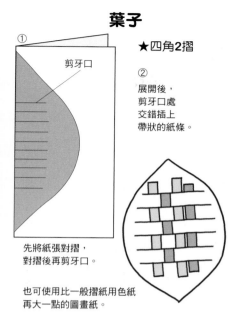

①

★四角2摺

剪牙口

②
展開後,
剪牙口處
交錯插上
帶狀的紙條。

先將紙張對摺,
對摺後再剪牙口。

也可使用比一般摺紙用色紙
再大一點的圖畫紙。

奇妙的動物①

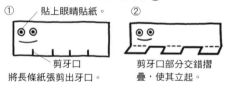

①
貼上眼睛貼紙。

剪牙口

將長條紙張剪出牙口。

②

剪牙口部分交錯摺
疊,使其立起。

奇妙的動物②

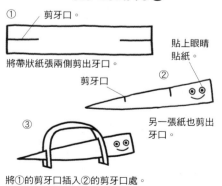

①
剪牙口。

將帶狀紙張兩側剪出牙口。

②

貼上眼睛
貼紙。

剪牙口

另一張紙也剪出
牙口。

③

將①的剪牙口插入②的剪牙口處。

長形蟲

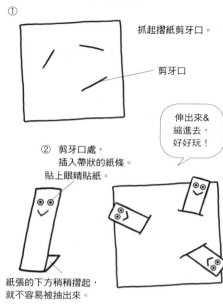

①

抓起摺紙剪牙口。

剪牙口

伸出來&
縮進去,
好好玩!

② 剪牙口處,
插入帶狀的紙條。
貼上眼睛貼紙。

紙張的下方稍稍摺起,
就不容易被抽出來。

圓圈蟲

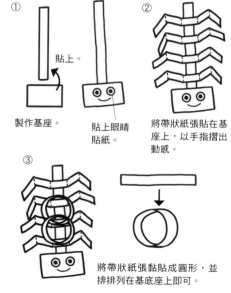

①

貼上。

製作基座。

貼上眼睛
貼紙。

②

將帶狀紙張貼在基
座上,以手指摺出
動感。

③

將帶狀紙張黏貼成圓形,並
排排列在基底座上即可。

看起來像什麼呢？

隨意地裁剪色紙，想像一下可以變成什麼。
將剪下的色紙貼在圖繪紙上，輕鬆塗鴉便可完成！

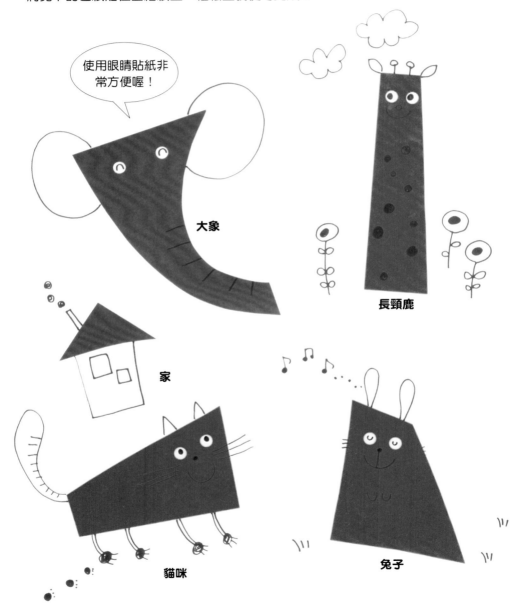

使用眼睛貼紙非常方便喔！

大象

長頸鹿

家

貓咪

兔子

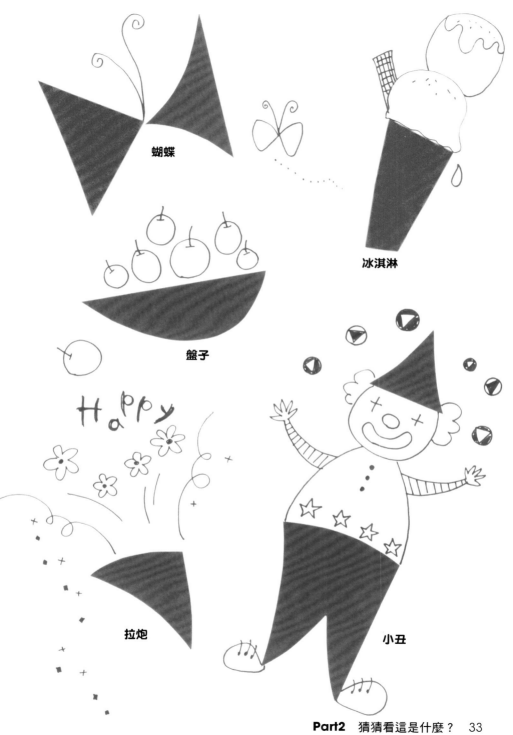

蝴蝶

冰淇淋

盤子

Happy

拉炮

小丑

剪紙七巧板

將剪紙變身成七巧板。拼成各種不同的組合，
試試看可以完成什麼樣的圖案，一起來挑戰一下吧！

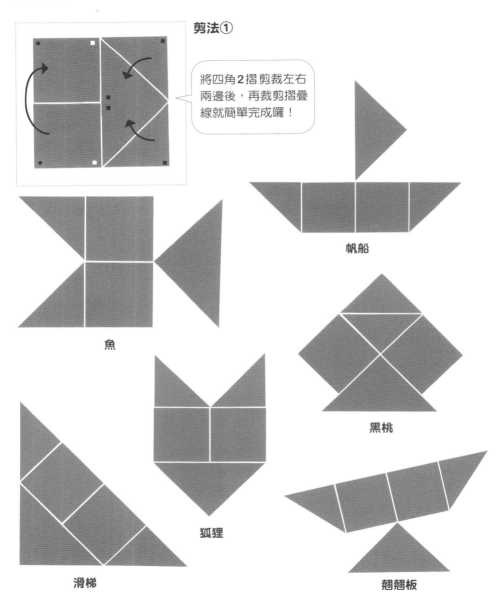

剪法①

將四角2摺剪裁左右
兩邊後，再裁剪摺疊
線就簡單完成囉！

帆船

魚

黑桃

狐狸

滑梯

翹翹板

34

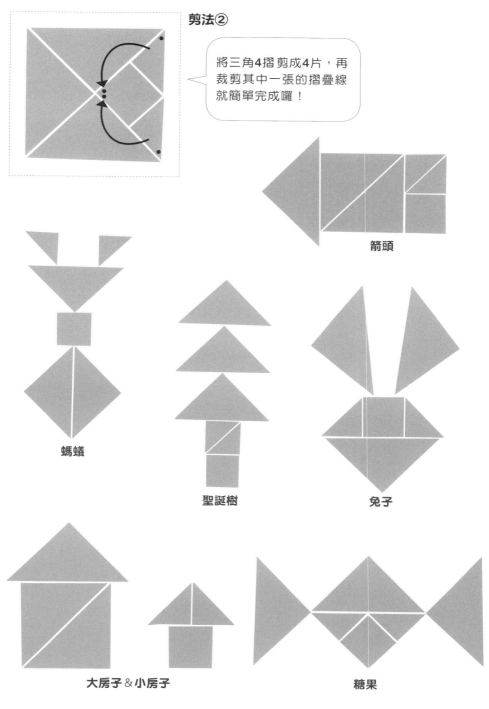

將三角4摺剪成4片,再裁剪其中一張的摺疊線就簡單完成囉!

箭頭

螞蟻

聖誕樹

兔子

大房子&小房子

糖果

看不見、看不見，在這裡！

作出「看不見、看不見」遮起臉的姿勢，及將雙手打開「在這裡！」的姿勢，讓孩子開心地翻翻剪紙，找到更多樂趣。

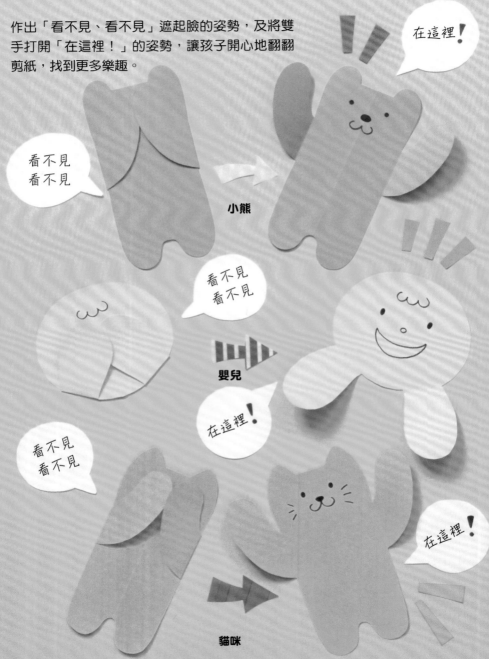

哇！會站立的立體剪紙動物

只需要稍稍摺疊、裁剪，或剪出牙口，
就可以輕鬆完成的立體作品。
動物們站起來一起玩遊戲吧！

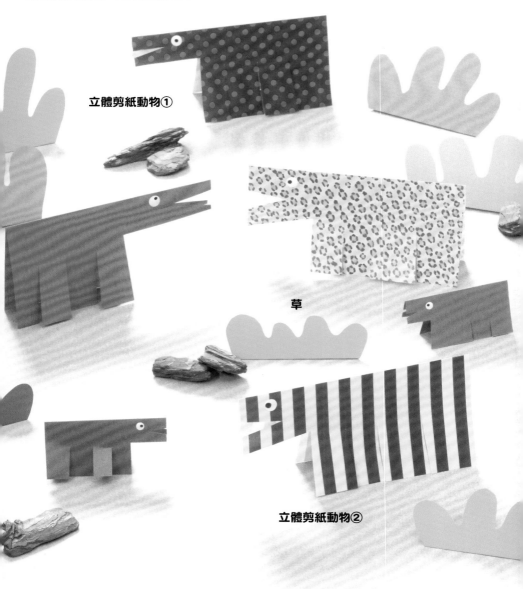

立體剪紙動物①

草

立體剪紙動物②

小熊

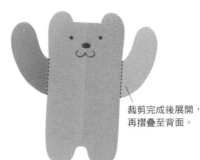

① 畫出紙型

② 拿起筆畫上表情。

裁剪完成後展開，
再摺疊至背面。

③ 完成了。

★四角2摺

嬰兒

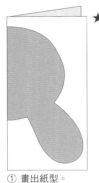

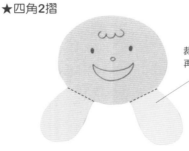

★四角2摺

① 畫出紙型。

② 拿起筆畫上表情。

裁剪完成後展開，
再摺疊至背面。

③ 完成了。

貓咪

★四角2摺

① 畫出紙型。

② 拿起筆畫上表情。

裁剪完成後展開，
再摺疊至背面。

③ 完成了。

哇！會站立的立體剪紙動物 ～製作方法～

立體剪紙動物①

★四角2摺

①
將紙張對摺後，
剪出牙口。

貼上眼睛貼紙。

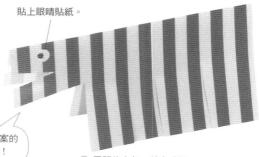

② 展開後立起，就完成了。

立體剪紙動物②

★四角2摺

①
將色紙對摺後，
剪出牙口。

貼上眼睛貼紙。

使用印有幾何圖案的
色紙也很有趣喔！

② 展開後立起，就完成了。

草

① 隨意畫上曲線後剪下來。

② 將下側摺疊立起，就完成了。

剪紙小鎮

將裁剪後的色紙摺疊立起，打開裁剪的窗戶，
可愛的建築物就完成了。「叮咚」猜猜是誰找上門了呢？

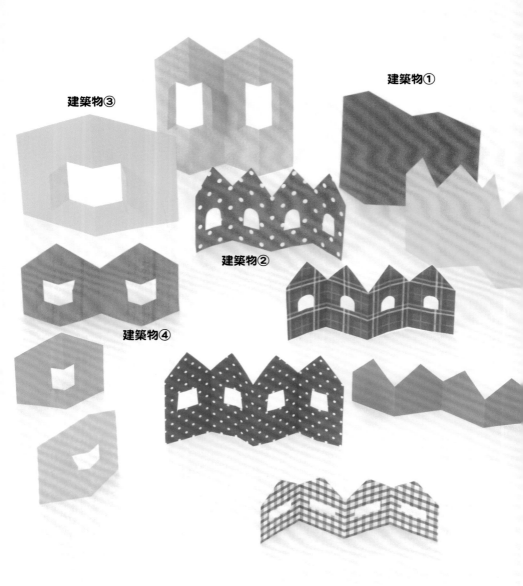

建築物③

建築物①

建築物②

建築物④

GO！GO！交通工具

「轟！轟！」作出最喜歡的交通工具，一起來玩吧！
搭配剪紙小鎮的組合遊戲會更有趣喔！

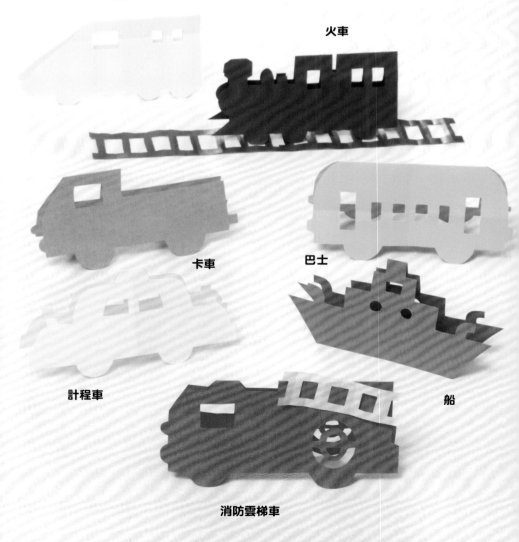

電車

火車

卡車

巴士

計程車

船

消防雲梯車

建築物①

★蛇腹4摺

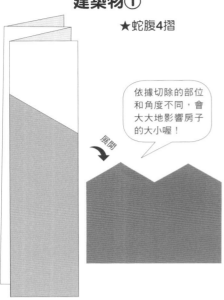

展開

依據切除的部位和角度不同，會大大地影響房子的大小喔！

建築物②

★蛇腹8摺

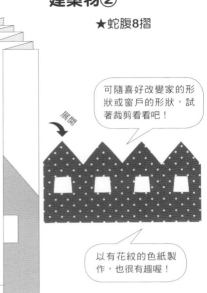

展開

可隨喜好改變家的形狀或窗戶的形狀，試著裁剪看看吧！

以有花紋的色紙製作，也很有趣喔！

建築物③

★四角2摺

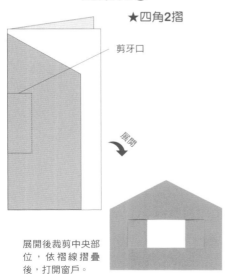

剪牙口

展開

展開後裁剪中央部位，依摺線摺疊後，打開窗戶。

建築物④

★蛇腹4摺

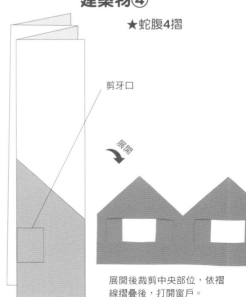

剪牙口

展開

展開後裁剪中央部位，依摺線摺疊後，打開窗戶。

GO！GO！交通工具 ~製作方法~

電車

摺線

★四角2摺

沿著窗戶的褶線摺疊後裁剪。

展開

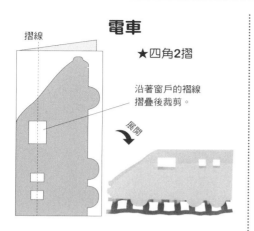

火車

摺線

★四角2摺

沿著窗戶的褶線摺疊後裁剪。

展開

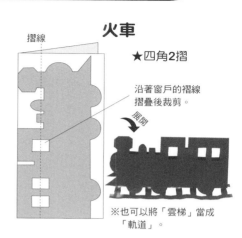

※也可以將「雲梯」當成「軌道」。

卡車

★四角2摺

褶線

沿著窗戶的褶線摺疊後裁剪。

展開

巴士

★四角4摺

褶線

展開

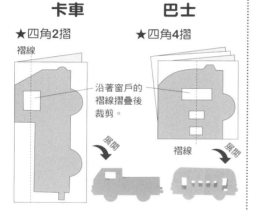

船

★四角4摺

展開

剪牙口

窗戶摺疊後，剪出牙口。

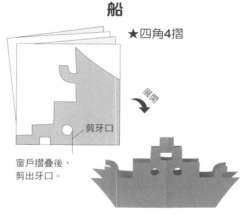

消防雲梯車

★四角2摺

★蛇腹8摺

窗戶&水管沿著褶線摺疊後裁剪。

褶線

展開

計程車

★四角4摺

使用白色色紙製作，並將下半部塗黑就是「警車」了。

展開

剪牙口

沿著窗戶的褶線摺疊後裁剪。

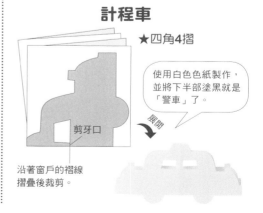

大家都是好朋友

將重疊的色紙裁剪成「連接」的圖案。
臉頰碰臉頰、鼻對鼻、手牽手，大家都是好朋友！

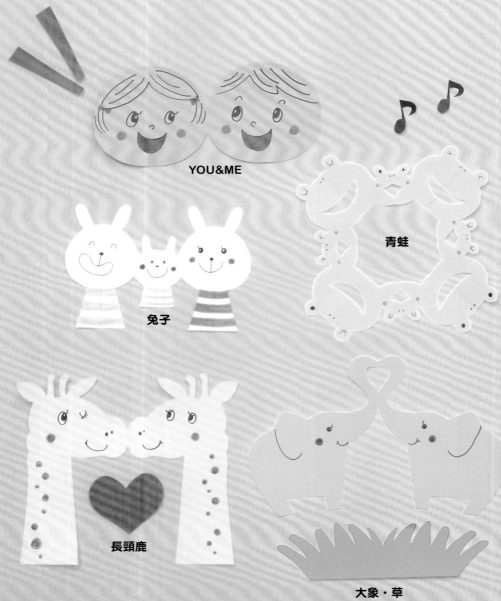

YOU&ME

青蛙

兔子

長頸鹿

大象・草

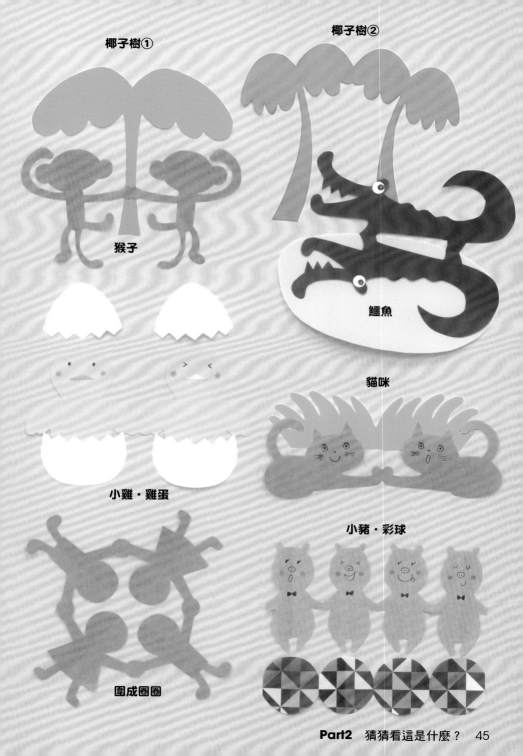

椰子樹①

椰子樹②

猴子

鱷魚

貓咪

小雞・雞蛋

小豬・彩球

圍成圈圈

大家都是好朋友 ～製作方法～

YOU&ME

★蛇腹4摺

展開

畫上臉後，就完成了。

青蛙

★三角8摺

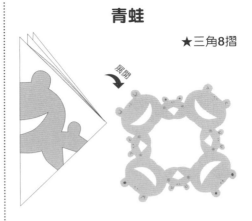

展開

兔子

★蛇腹4摺

展開

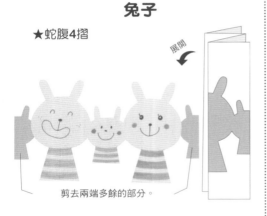

剪去兩端多餘的部分。

長頸鹿

★四角2摺

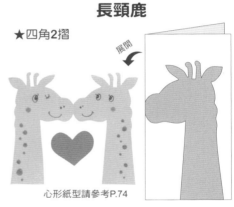

展開

心形紙型請參考P.74

大象

★三角2摺

展開

草

★四角2摺

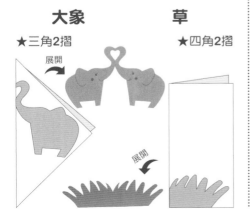

展開

椰子樹①

★四角2摺

椰子樹②

★四角2摺

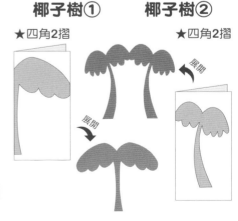

展開

展開

猴子

★三角2摺

展開

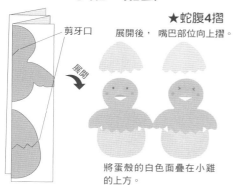

鱷魚

★四角2摺

展開

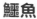
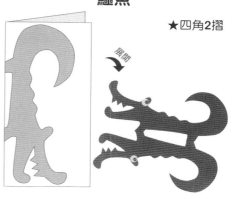

小雞・雞蛋

★蛇腹4摺

展開後，嘴巴部位向上摺。

剪牙口

展開

將蛋殼的白色面疊在小雞的上方。

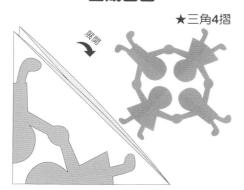

貓咪

★三角2摺

展開

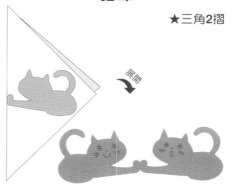

圍成圈圈

★三角4摺

展開

小豬・彩球①

★蛇腹8摺

展開

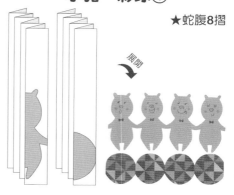

小小廚師

剪出料理、廚具等廚房用品，
一起來玩小廚師家家酒吧！

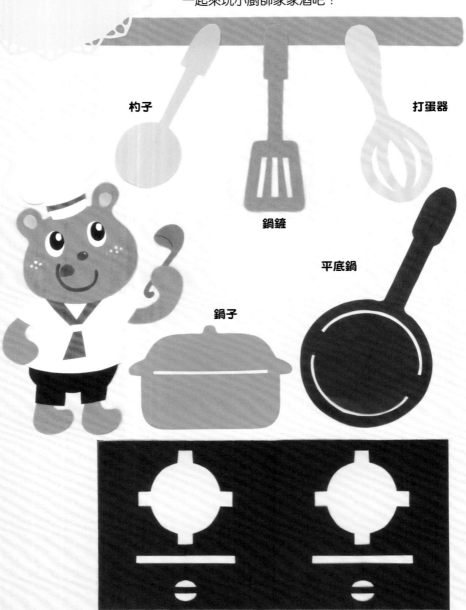

杓子

打蛋器

鍋鏟

平底鍋

鍋子

瓦斯爐

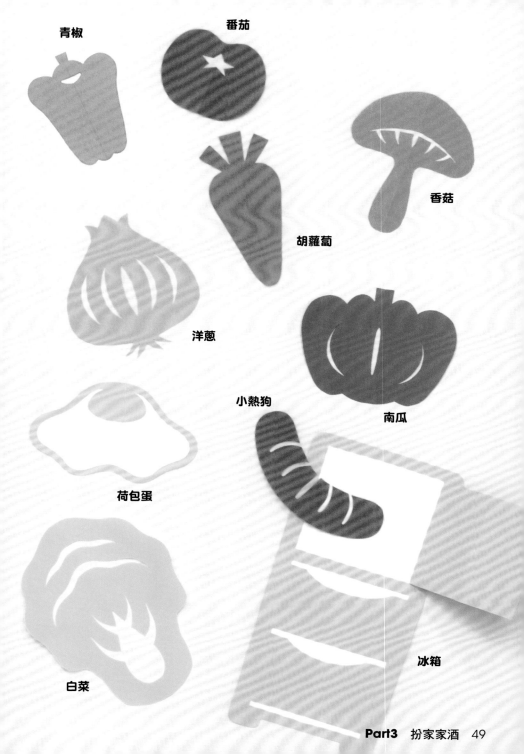

青椒

番茄

香菇

胡蘿蔔

洋蔥

小熱狗

南瓜

荷包蛋

白菜

冰箱

小小廚師 ～製作方法～

打蛋器

★四角2摺

展開

剪牙口

剪牙口

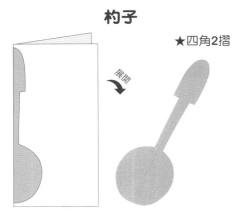

杓子

★四角2摺

展開

平底鍋

★三角2摺

展開

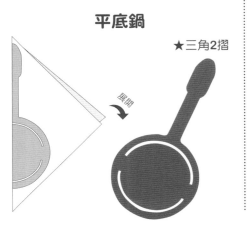

鍋鏟

★四角2摺

展開

剪牙口

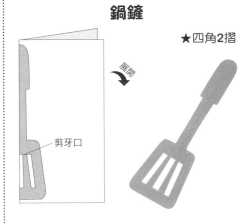

鍋子

★四角2摺

展開

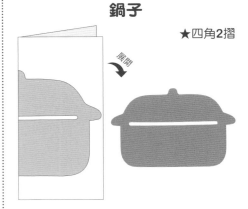

瓦斯爐

★蛇腹4摺

展開

※尺寸較大，
請以圖畫紙製作。

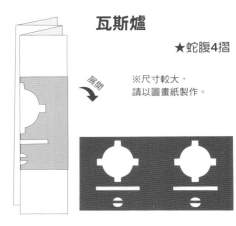

50

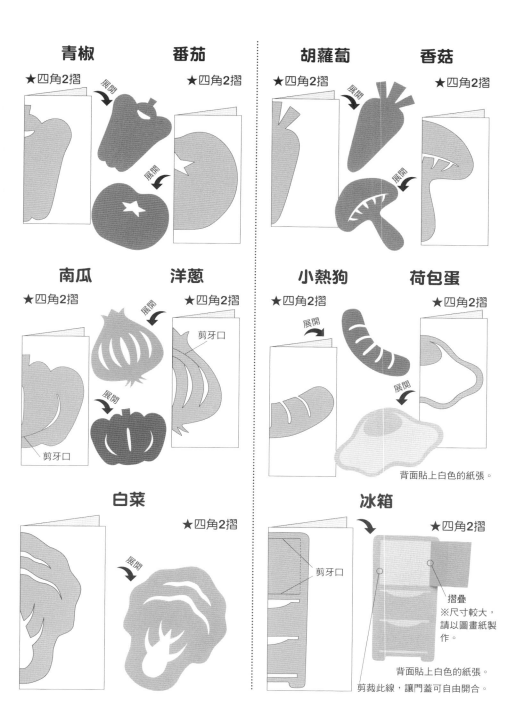

青椒
★四角2摺
展開

番茄
★四角2摺
展開

胡蘿蔔
★四角2摺
展開

香菇
★四角2摺
展開

南瓜
★四角2摺
展開
展開
剪牙口
剪牙口

洋蔥
★四角2摺
剪牙口

小熱狗
★四角2摺
展開
展開

荷包蛋
★四角2摺

背面貼上白色的紙張。

白菜
★四角2摺
展開

冰箱
★四角2摺
剪牙口
摺疊
※尺寸較大，
請以圖畫紙製
作。

背面貼上白色的紙張。
剪裁此線，讓門蓋可自由開合。

幼稚園小朋友的隨身物品

製作幼稚園小朋友使用的物品，剪裁日常生活的必需品，
一起來玩扮家家酒吧！

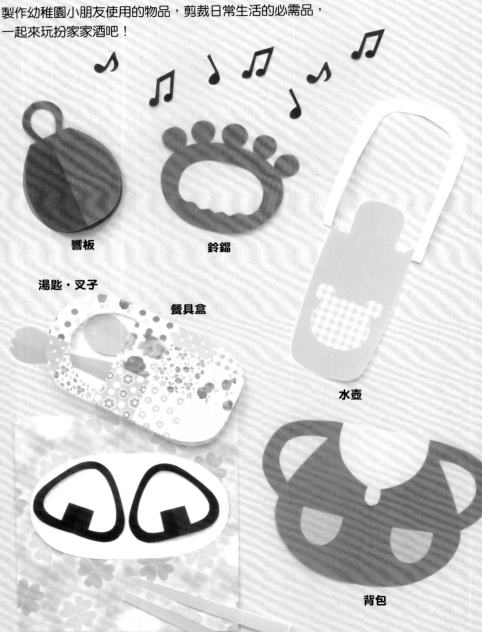

響板

鈴鐺

湯匙・叉子

餐具盒

水壺

背包

御飯糰

蠟筆

鉛筆&橡皮擦

黏膠

剪刀

名牌

室內鞋

手拿包

響板

★四角2摺

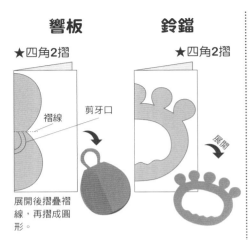

褶線

剪牙口

展開後摺疊褶線，再摺成圓形。

鈴鐺

★四角2摺

展開

水壺

★四角2摺

剪裁後往上摺疊成提把。

褶線

剪牙口

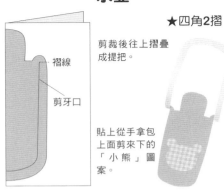

貼上從手拿包上面剪來下的「小熊」圖案。

湯匙‧叉子

★四角2摺

展開

展開

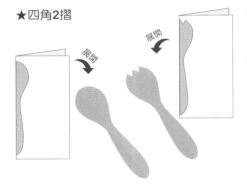

餐具盒

★四角2摺

摺疊褶線後剪出蓋子的開口。

展開

褶線

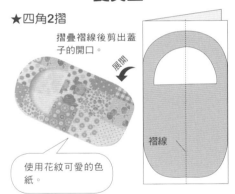

使用花紋可愛的色紙。

御飯糰

★四角2摺

展開

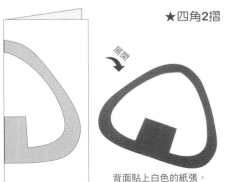

背面貼上白色的紙張。

背包

★四角2摺

展開

褶線

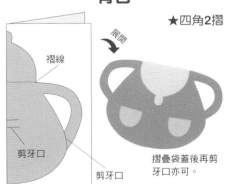

剪牙口

剪牙口

摺疊袋蓋後再剪牙口亦可。

蠟筆

★蛇腹12摺

展開

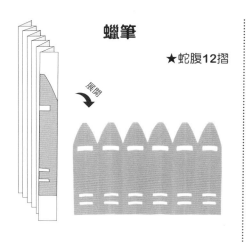

鉛筆&橡皮擦

★三角12摺

展開

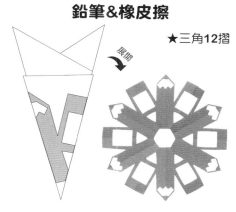

黏膠

★四角2摺

展開

名牌

★四角2摺

展開

背面貼上白色的紙張。

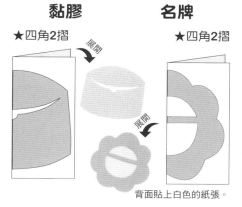

剪刀

★四角2摺

這部份沿著褶線剪出把手。

展開

摺線

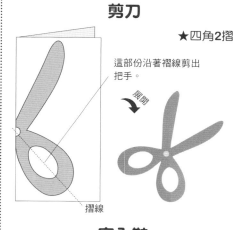

手拿包

★四角2摺

展開

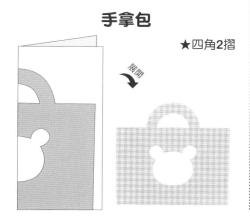

室內鞋

★蛇腹4摺

展開

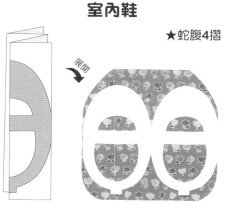

復古理髮店

剪出可愛的髮型效果，一起玩理髮店扮家家酒遊戲吧！
你今天想作什麼造型呢？

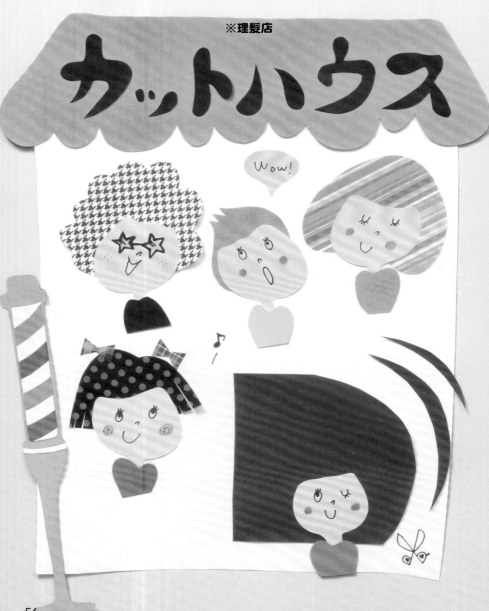

花店

色彩鮮豔、美麗綻放的紙花。
組合多種類的紙花，製作一束令人驚喜的紙花束吧！

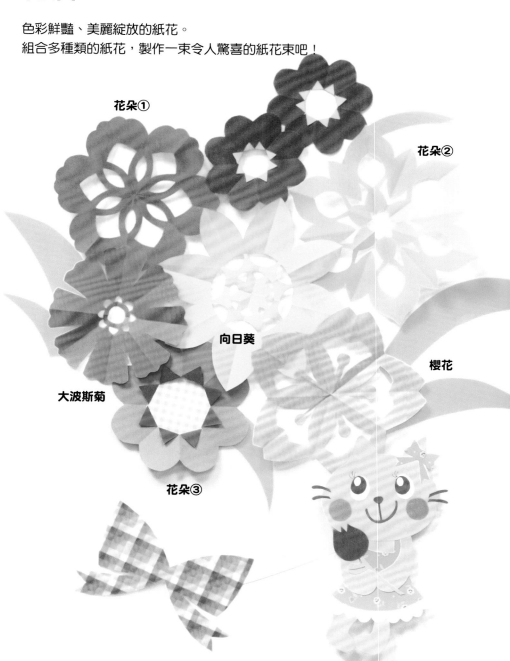

花朵①

花朵②

向日葵

大波斯菊

櫻花

花朵③

復古理髮店 ～製作方法～

製作步驟①

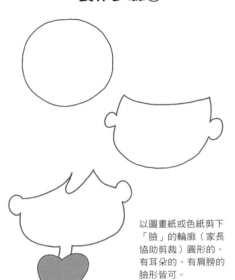

以圖畫紙或色紙剪下「臉」的輪廓（家長協助剪裁）圓形的、有耳朵的、有肩膀的臉形皆可。

製作步驟②

將完成的臉貼在色紙上，並以筆畫上五官。

以有花紋的色紙製作會更有趣喔！

製作步驟③

抱著幫人理髮的心情，一點一點仔細地剪下。

可以當作剪刀的練習，彎彎的髮型、澎澎的髮型等，好好思考想要剪出什麼時髦的造型吧！

製作步驟④

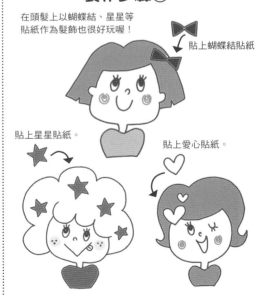

在頭髮上以蝴蝶結、星星等貼紙作為髮飾也很好玩喔！

貼上蝴蝶結貼紙

貼上星星貼紙。

貼上愛心貼紙。

花朵①

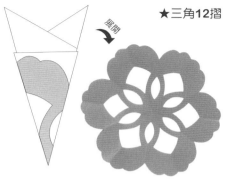

★三角12摺

花朵②

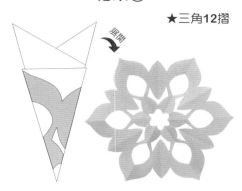

★三角12摺

花朵③

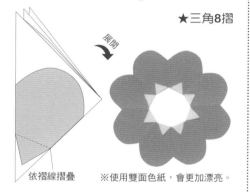

★三角8摺

依褶線摺疊　　※使用雙面色紙，會更加漂亮。

大波斯菊

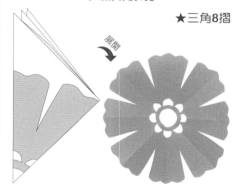

★三角8摺

向日葵

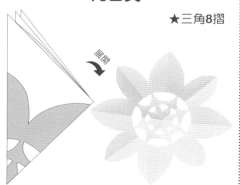

★三角8摺

櫻花

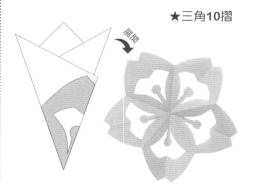

★三角10摺

哪樣食物最好吃？

蘋果

連續的蘋果圖案

橘子

鳳梨

哈密瓜

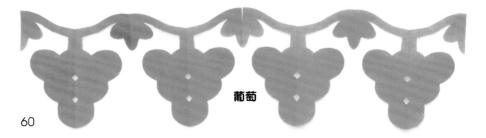

葡萄

剪出好吃又可愛的甜點吧！

聖代

蛋糕

杯子蛋糕

冰淇淋

甜甜圈

糖果

糖果罐

蘋果

★四角2摺

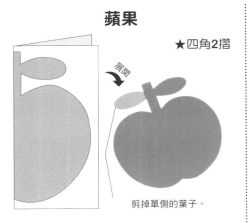

剪掉單側的葉子。

橘子

★三角12摺

連續的蘋果圖案

★三角8摺

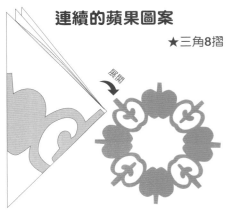

鳳梨

★三角8摺

哈密瓜

★四角2摺

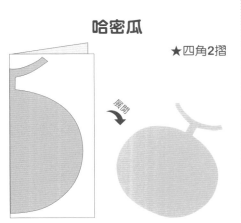

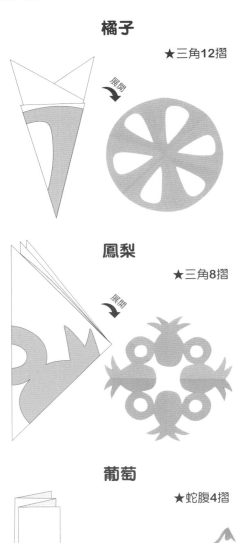

葡萄

★蛇腹4摺

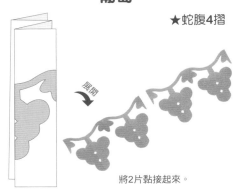

將2片黏接起來。

聖代

★四角2摺

展開

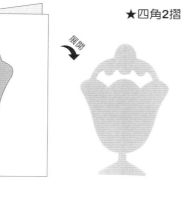

蛋糕

★四角2摺

展開

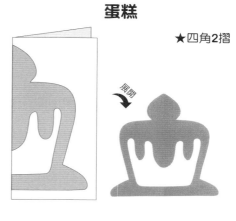

杯子蛋糕

★四角2摺

展開

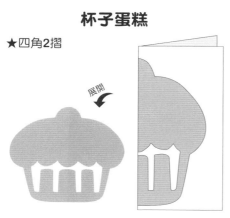

冰淇淋

★四角2摺

展開

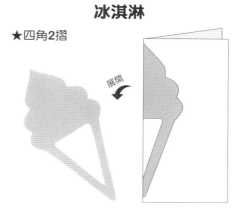

甜甜圈

★四角2摺

展開

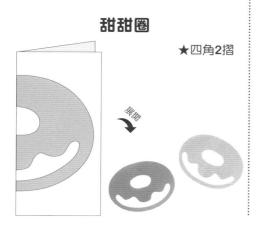

糖果

★四角2摺

糖果罐

★四角2摺

展開

展開

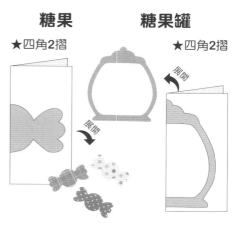

自然界的生物

小朋友最喜歡的昆蟲和動物。
剪出色彩繽紛的動物，來一趟紙上的自然之旅吧！

蝴蝶

蟬

瓢蟲

鍬形蟲

獨角仙

葉子

螞蟻

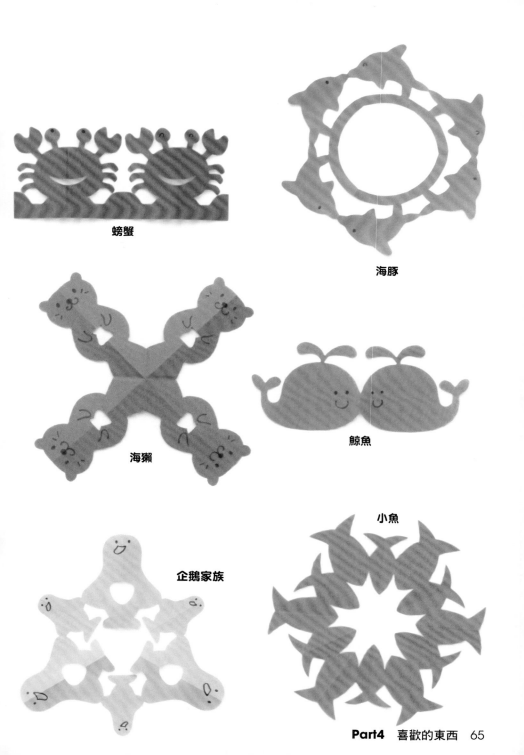

螃蟹

海豚

海獺

鯨魚

小魚

企鵝家族

自然界的生物 ～製作方法～

蝴蝶

★三角8摺

展開

蟬

★四角2摺

貼上眼睛貼紙。

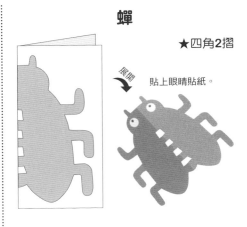

瓢蟲

★四角2摺

展開

貼上眼睛貼紙。

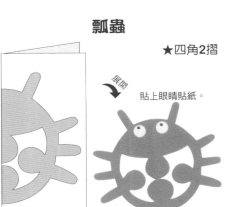

鍬形蟲

★四角2摺

展開

獨角仙

★四角2摺

貼上眼睛貼紙。

展開

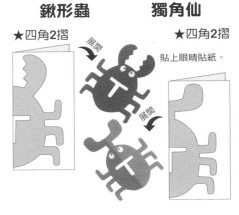

葉子

★蛇腹4摺

展開

※一張色紙可以製作2張。

螞蟻

★蛇腹4摺

展開

※一張色紙可以製作2張。

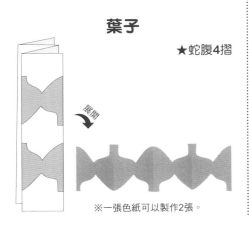

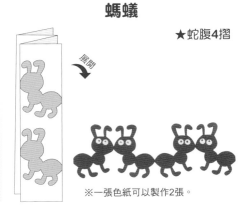

螃蟹

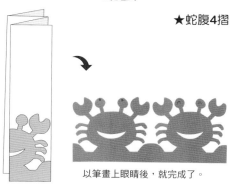

★蛇腹4摺

以筆畫上眼睛後，就完成了。

海豚

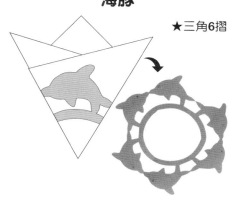

★三角6摺

海獺

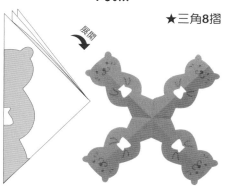

★三角8摺

展開

鯨魚

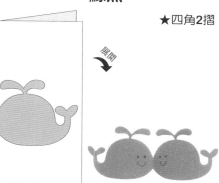

★四角2摺

展開

企鵝家族

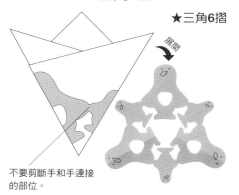

★三角6摺

展開

不要剪斷手和手連接
的部位。

小魚

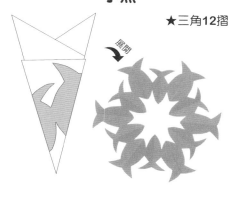

★三角12摺

展開

男孩子喜歡的摺紙

製作出男孩子最喜歡的玩具。像是飛機、機器人，
一起來玩好玩又有趣的剪紙玩具吧！

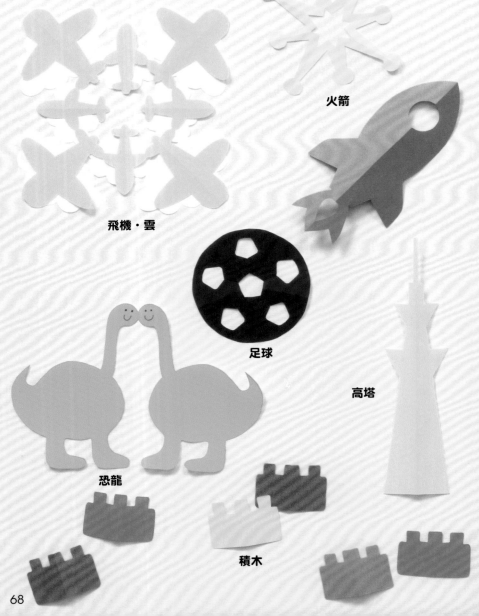

火箭

飛機・雲

足球

恐龍

高塔

積木

68

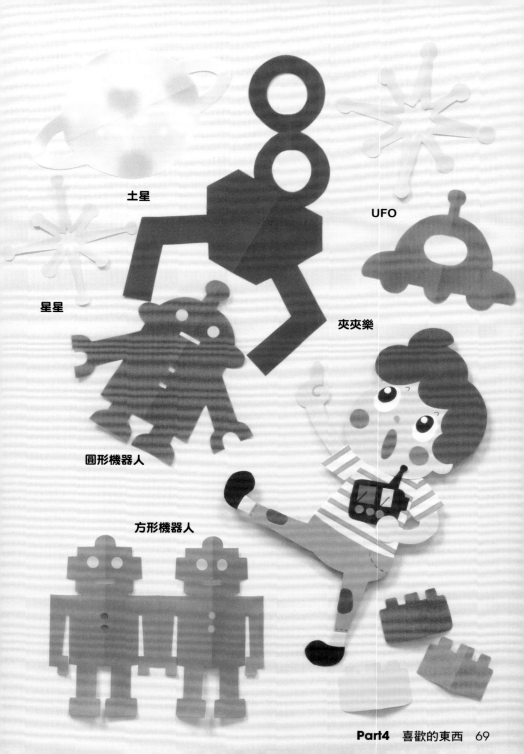

土星

UFO

星星

夾夾樂

圓形機器人

方形機器人

飛機・雲

★三角8摺

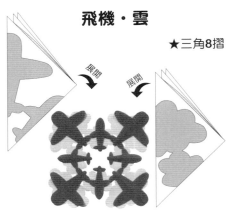

火箭

★四角2摺

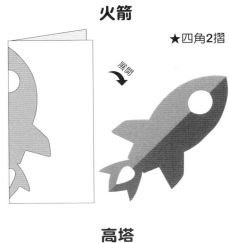

足球

★三角10摺

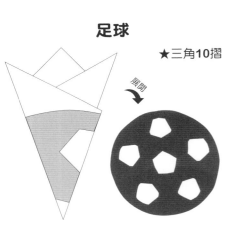

高塔

★三角2摺

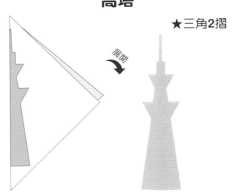

恐龍

★三角2摺

積木

★四角2摺

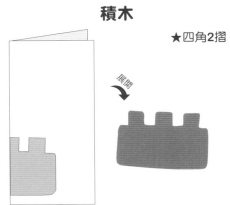

土星

★四角4摺

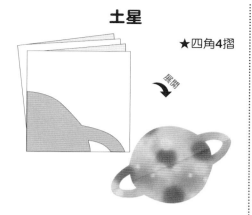

展開

UFO

★四角2摺

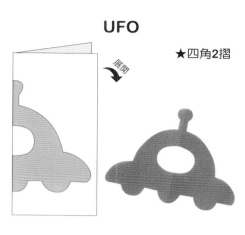

展開

星星

★三角8摺

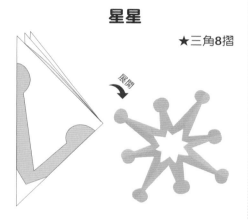

展開

夾夾樂

★四角4摺

★四角2摺

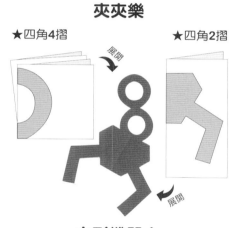

展開

展開

圓形機器人

★四角2摺

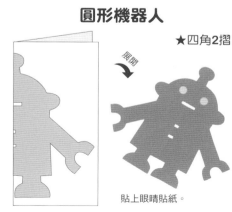

展開

貼上眼睛貼紙。

方形機器人

★蛇腹4摺

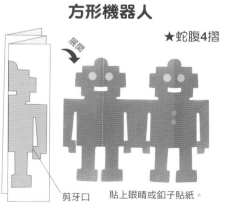

展開

剪牙口

貼上眼睛或釦子貼紙。

女孩子喜歡的摺紙

收集了女孩子最喜歡的玩具。製作神奇又可愛的剪紙玩具
一起來場夢遊記吧！

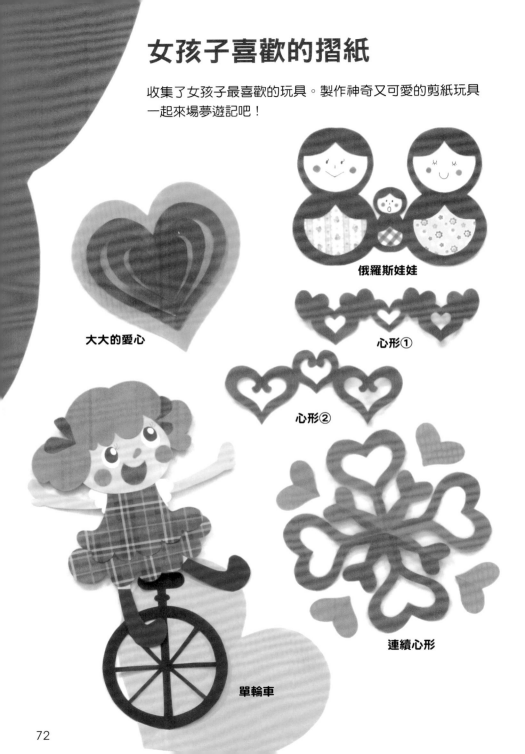

俄羅斯娃娃

大大的愛心

心形①

心形②

連續心形

單輪車

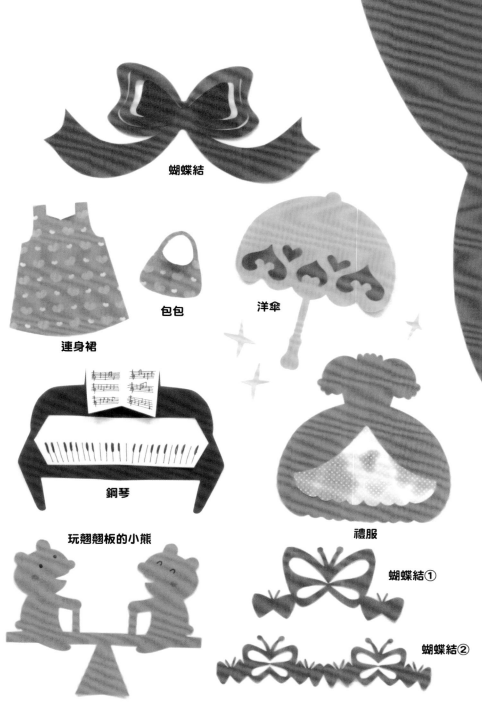

蝴蝶結

連身裙

包包

洋傘

鋼琴

玩翹翹板的小熊

禮服

蝴蝶結①

蝴蝶結②

女孩子喜歡的摺紙 ～製作方法～

大大的愛心

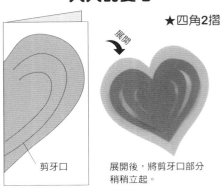

★四角2摺

展開

剪牙口

展開後，將剪牙口部分
稍稍立起。

心形①・心形②

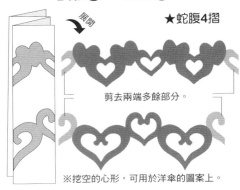

★蛇腹4摺

展開

剪去兩端多餘部分。

※挖空的心形，可用於洋傘的圖案上。

連續心形

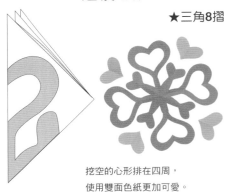

★三角8摺

挖空的心形排在四周，
使用雙面色紙更加可愛。

單輪車

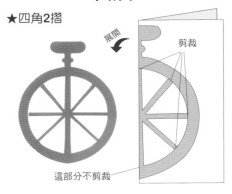

★四角2摺

展開

剪裁

這部分不剪裁

俄羅斯娃娃

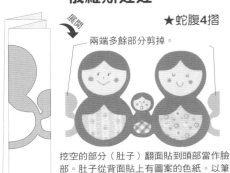

★蛇腹4摺

展開

兩端多餘部分剪掉。

挖空的部分（肚子）翻面貼到頭部當作臉
部。肚子從背面貼上有圖案的色紙。以筆
在臉部畫上眼睛、嘴巴就完成了。

蝴蝶結

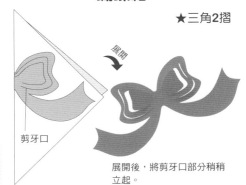

★三角2摺

展開

剪牙口

展開後，將剪牙口部分稍稍
立起。

連身裙・包包

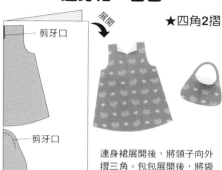

剪牙口

展開

★四角2摺

剪牙口

連身裙展開後，將領子向外
摺三角。包包展開後，將袋
蓋向下摺疊。

洋傘

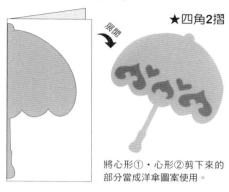

展開

★四角2摺

將心形①・心形②剪下來的
部分當成洋傘圖案使用。

玩翹翹板的小熊

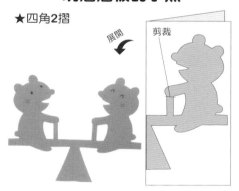

★四角2摺

展開

剪裁

禮服

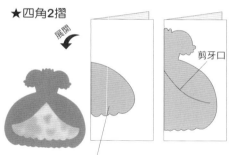

★四角2摺

展開

剪牙口

展開插進剪牙口部位（使用有圖案的色紙
更可愛）。

鋼琴

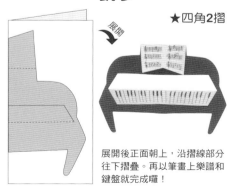

展開

★四角2摺

展開後正面朝上，沿摺線部分
往下摺疊。再以筆畫上樂譜和
鍵盤就完成囉！

蝴蝶結①・蝴蝶結②

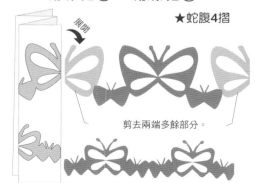

展開

★蛇腹4摺

剪去兩端多餘部分。

世界童話

大家最喜歡的世界童話故事——《綠野仙蹤》
或「小紅帽」等，**P.58**一起製作這美麗的童話世界吧！

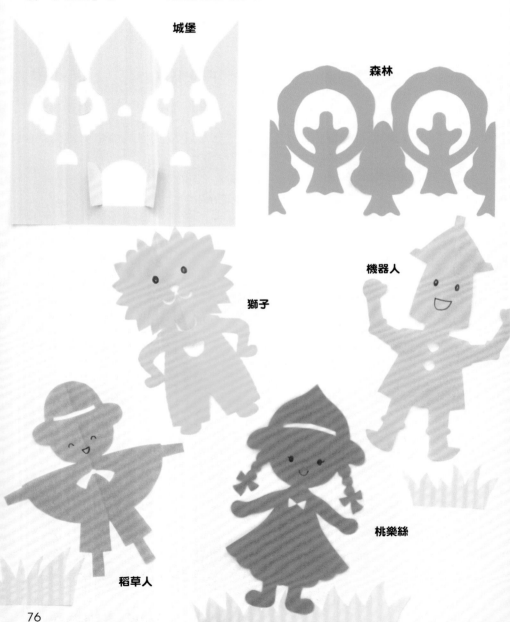

城堡

森林

獅子

機器人

稻草人

桃樂絲

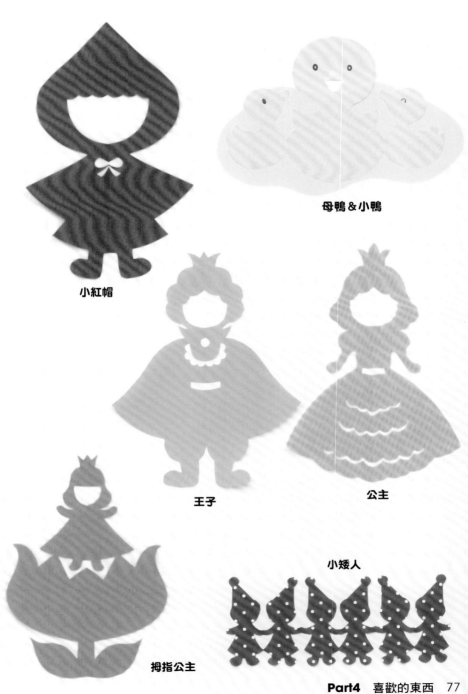

母鴨&小鴨

小紅帽

王子

公主

小矮人

拇指公主

城堡

★蛇腹4摺

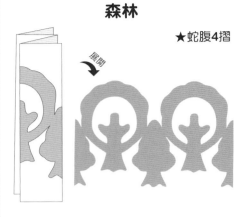

對摺剪裁出城堡後，再挖空中間窗戶和大門。

森林

★蛇腹4摺

展開

獅子

★四角2摺

展開

畫上五官就完成囉！

機器人

★三角2摺

展開

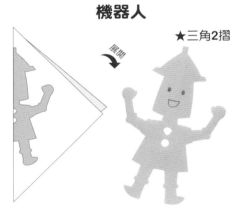

稻草人

★四角2摺

展開

桃樂絲

★三角2摺

展開

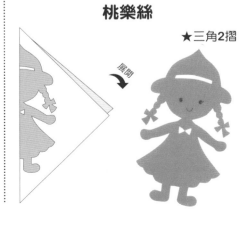

小紅帽

★三角2摺

展開

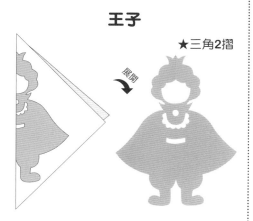

母鴨＆小鴨

★三角2摺

展開後，將嘴巴往上摺。

展開

剪牙口

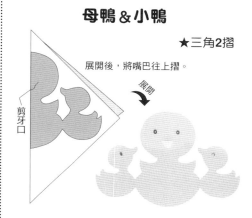

王子

★三角2摺

展開

公主

★三角2摺

展開

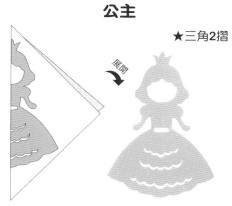

拇指公主

★三角2摺

展開

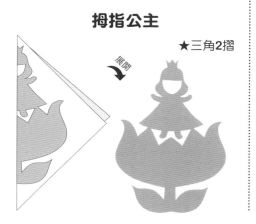

小矮人

★蛇腹6摺

展開

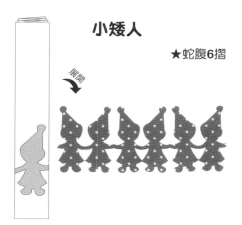

日本童話

《浦島太郎》、《桃太郎》等繪本或童話故事中的人物，
藉由剪紙登場，一起進入這神奇的童話世界吧！

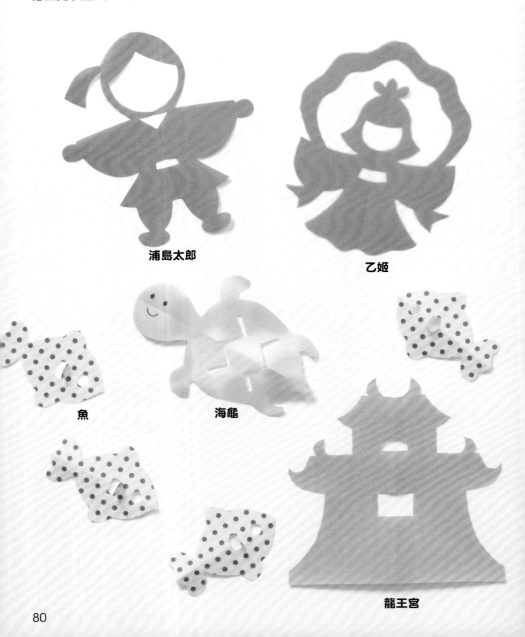

浦島太郎

乙姬

魚

海龜

龍王宮

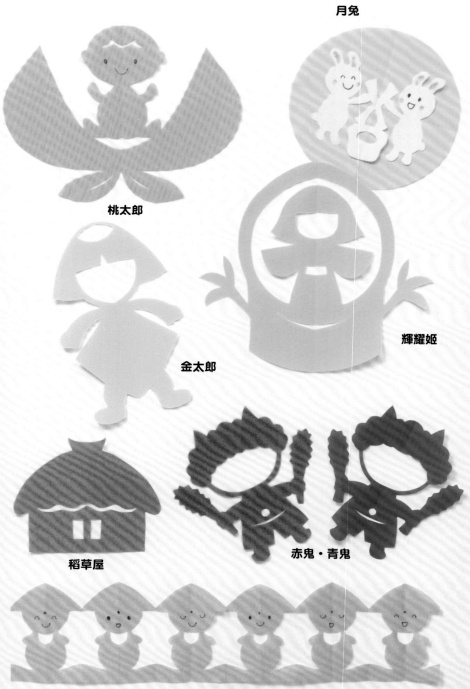

月兔

桃太郎

輝耀姬

金太郎

稻草屋

赤鬼・青鬼

斗笠地藏

浦島太郎

★三角2摺

展開

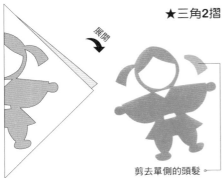

剪去單側的頭髮。

乙姬

★三角2摺

展開

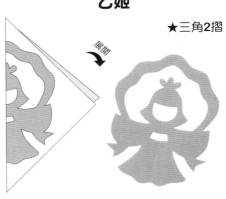

魚

★三角8摺

剪牙口

展開後，摺出魚鰭。

展開

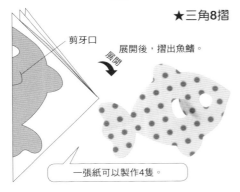

一張紙可以製作4隻。

海龜

★四角2摺

展開

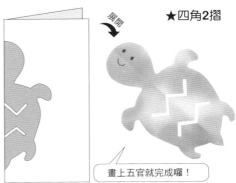

畫上五官就完成囉！

龍王宮

★四角2摺

展開

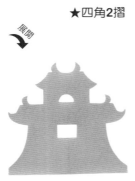

桃太郎

★三角2摺

展開

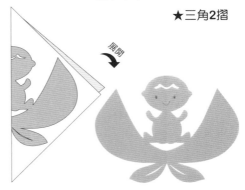

82

月兔

★四角2摺

展開

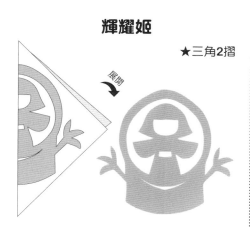

※貼在圓形的月亮上。

金太郎

★四角2摺

展開

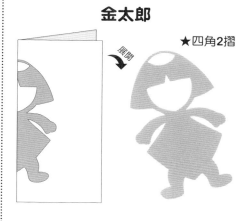

輝耀姬

★三角2摺

展開

稻草屋

★四角2摺

展開

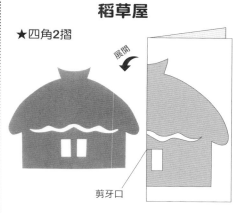

剪牙口

赤鬼・青鬼

★四角2摺

展開

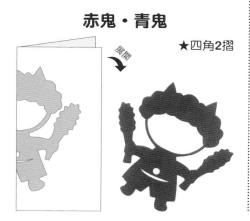

斗笠地藏

★蛇腹6摺

展開

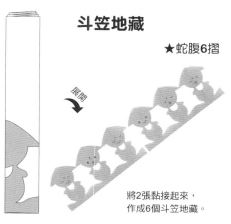

將2張黏接起來，
作成6個斗笠地藏。

表白心意

為了自己最心愛的人，
製作獨特的卡片或相框傳達你的心意吧！

媽媽
非常謝謝你！

康乃馨卡片

一起玩吧！

花朵卡片

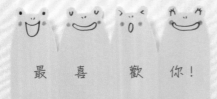

最　喜　歡　你！

青蛙卡片

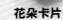

謝　謝　您　！

兔子卡片

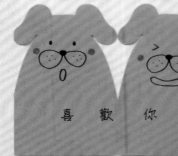

喜　歡　你　♥

狗狗卡片

放進信封，
更可愛喔！

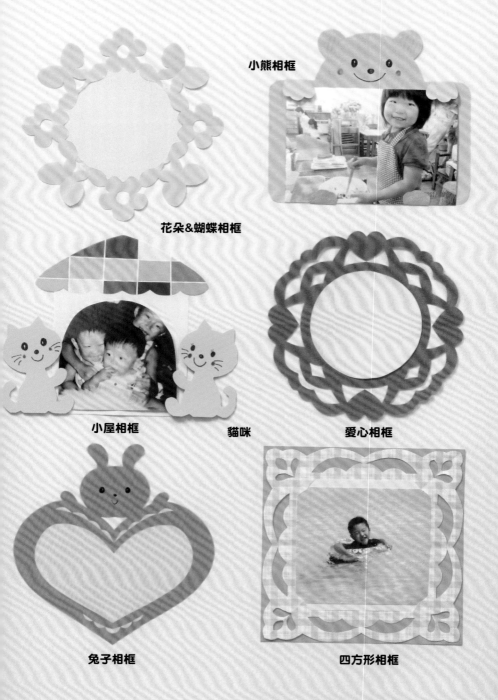

小熊相框

花朵&蝴蝶相框

小屋相框　　　　貓咪　　　　愛心相框

兔子相框　　　　　　　四方形相框

康乃馨卡片

★三角8摺

展開

展開後，寫上想表達的話語。

谷線

貼在前側。

從後側貼上。

以綠色色紙製作花莖、花萼和葉子。

媽媽
非常謝謝你！

山線

花朵卡片

★三角6摺

摺疊

展開

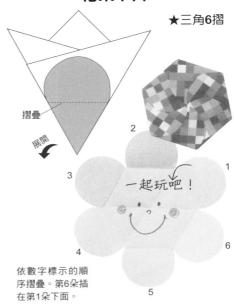

2

3

1

一起玩吧！

4

6

5

依數字標示的順序摺疊。第6朵插在第1朵下面。

展開後，中間寫上想表達的話語。

兔子卡片

展開

★蛇腹8摺

謝　謝　您　！

展開後，寫上想表達的話語。

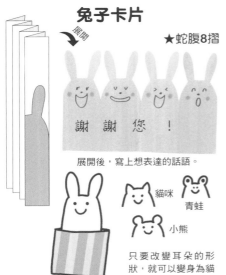

貓咪

青蛙

小熊

只要改變耳朵的形狀，就可以變身為貓咪、青蛙、小熊。

放進有圖案的短信封裡，看起來更加可愛。

狗狗卡片

★蛇腹4摺

展開

展開後，寫上想表達的話語。

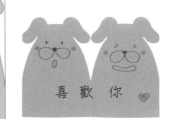

喜　歡　你　♡

花朵&蝴蝶相框

★三角8摺

展開

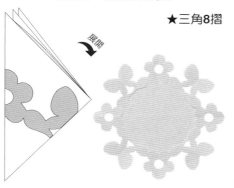

小熊相框

★四角2摺

展開

摺疊

摺疊

摺疊手腳的部位，可放入相片。

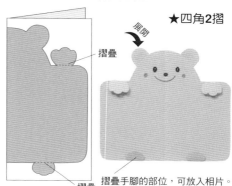

小屋相框

窗戶

牆壁請使用圖畫紙等不易破的紙張。

展開

展開

牆壁

★四角2摺

使用有圖案色紙更加可愛。

展開

屋頂

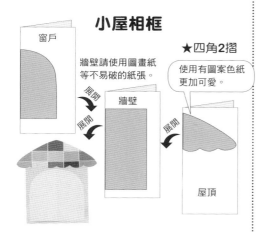

貓咪

請使用圖畫紙等不易破的紙張。

展開

★四角2摺

以貓咪包住房子作裝飾。

畫上五官就完成了。

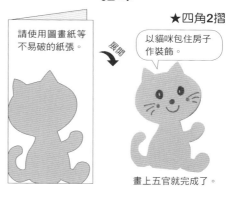

愛心相框

★三角8摺

剪牙口

展開

四方形相框

★三角8摺

展開

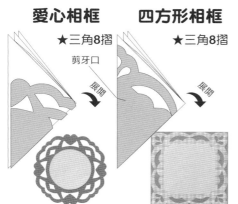

兔子相框

★三角2摺

展開

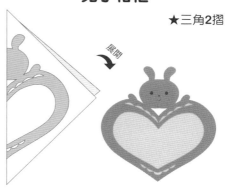

姓名立牌

可以在小朋友的生日派對上，
將所有好朋友的名字寫在立體名片立牌呢！

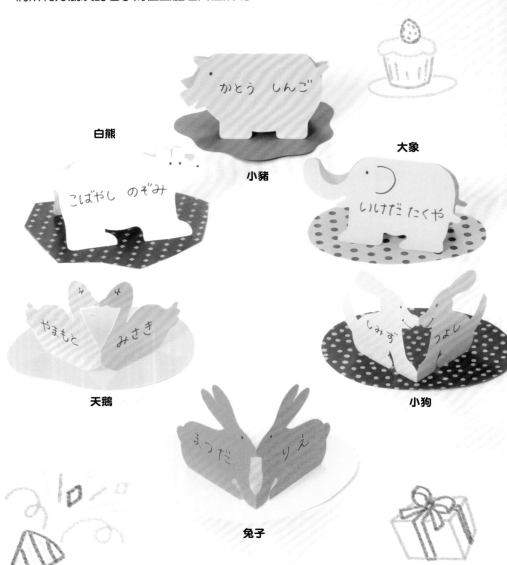

白熊

小豬

大象

天鵝

小狗

兔子

立體剪紙

以下要介紹的是立體的剪紙作品。
將兩個作品重疊在一起，看起來更加令人驚嘆呢！

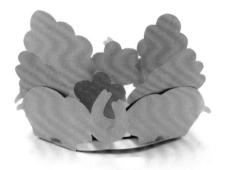

樹・大象

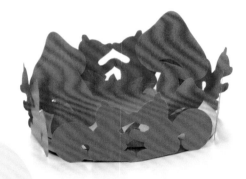

香菇・松鼠

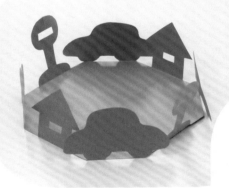

車子・房子

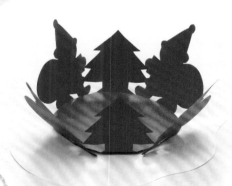

聖誕老公公

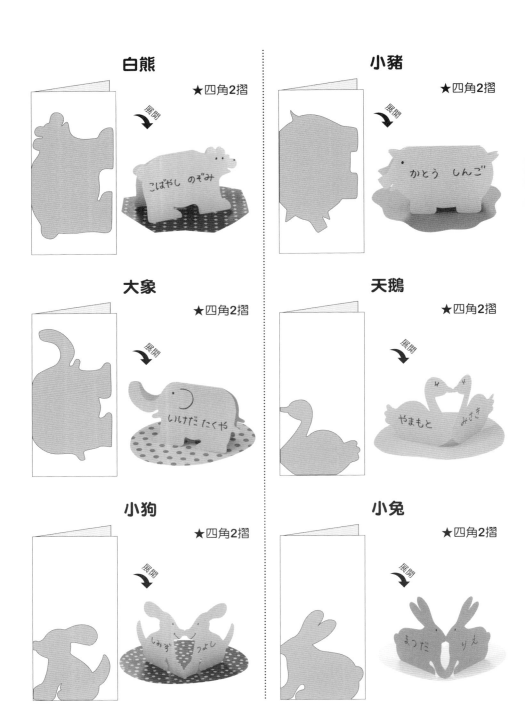

白熊

★四角2摺

展開

こばやし のぞみ

小豬

★四角2摺

展開

かとう しんご

大象

★四角2摺

展開

いけだ たくや

天鵝

★四角2摺

展開

やまもと みさき

小狗

★四角2摺

展開

しみず つよし

小兔

★四角2摺

展開

まつだ りえ

樹

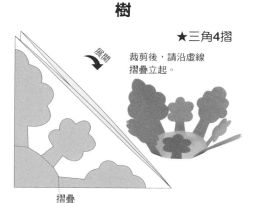

★三角4摺

裁剪後，請沿虛線
摺疊立起。

展開

摺疊

大象

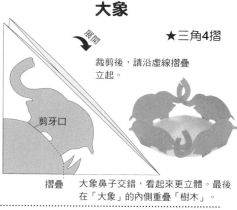

★三角4摺

裁剪後，請沿虛線摺疊
立起。

展開

剪牙口

摺疊　大象鼻子交錯，看起來更立體。最後
在「大象」的內側重疊「樹木」。

香菇

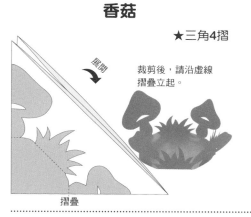

★三角4摺

裁剪後，請沿虛線
摺疊立起。

展開

摺疊

松鼠

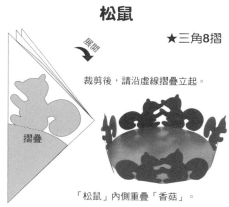

★三角8摺

裁剪後，請沿虛線摺疊立起。

展開

摺疊

「松鼠」內側重疊「香菇」。

車子・房子

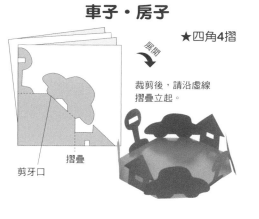

★四角4摺

裁剪後，請沿虛線
摺疊立起。

展開

摺疊

剪牙口

聖誕老公公

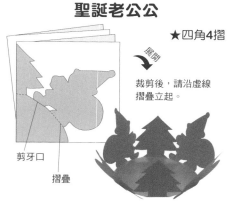

★四角4摺

裁剪後，請沿虛線
摺疊立起。

展開

剪牙口

摺疊

房間的紙裝飾

重疊同樣形狀的剪紙圖案來裝飾可愛的房間，
排列在牆壁、窗戶或從天花板垂掉下來也很可愛喔！

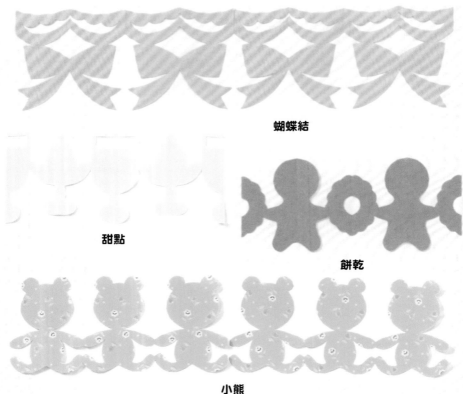

蝴蝶結

甜點

餅乾

小熊

花朵・葉子

鬱金香的花・葉子

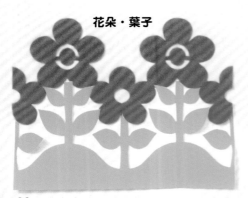

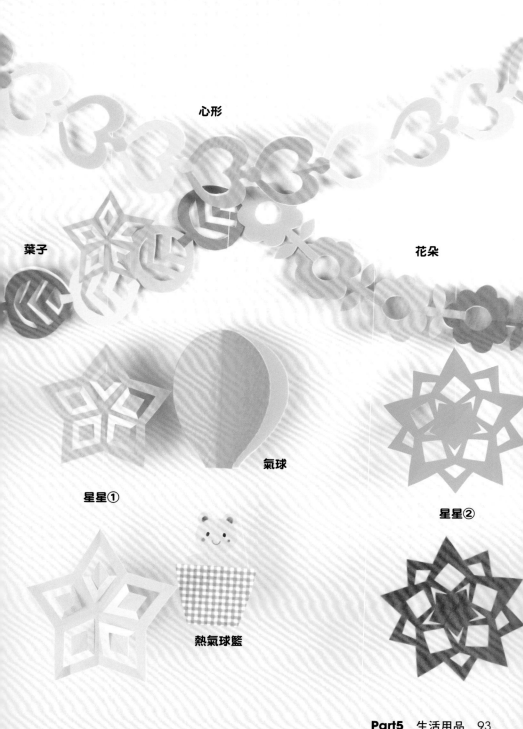

心形

葉子

花朵

氣球

星星①

星星②

熱氣球籃

蝴蝶結

★蛇腹4摺

展開

甜點

★蛇腹4摺

展開

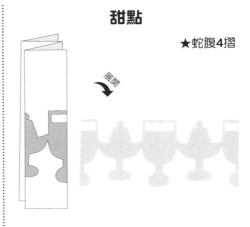

餅乾

★蛇腹4摺

展開

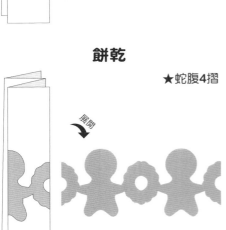

小熊

★蛇腹6摺

展開

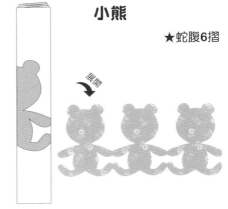

花朵・葉子

★蛇腹4摺

展開

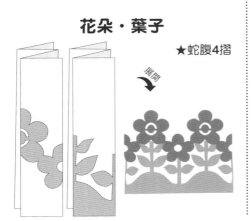

鬱金香的花・葉子

★蛇腹4摺

展開

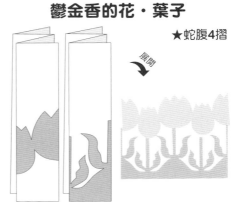

心形

★四角4摺

展開

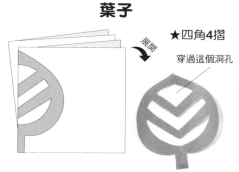

數量多剪一點，對摺穿過洞孔連接起來。

花朵

★三角4摺

展開

數量多剪一點，對摺穿過洞孔連接起來。

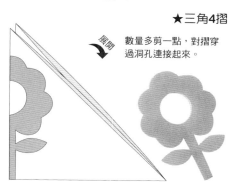

葉子

★四角4摺

展開

穿過這個洞孔

對摺，穿過上面洞孔連接起來。

氣球・熱氣球籃

★四角2摺

展開

★四角4摺

展開

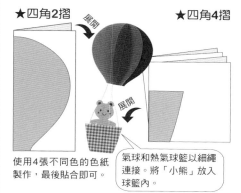

使用4張不同色的色紙製作，最後貼合即可。

氣球和熱氣球籃以細繩連接。將「小熊」放入球籃內。

星星①

★三角10摺

展開

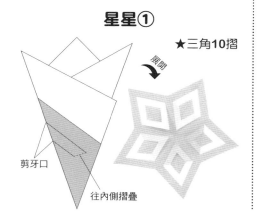

剪牙口

往內側摺疊

星星②

★三角10摺

展開

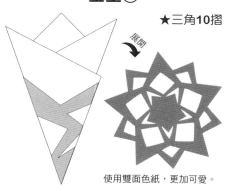

使用雙面色紙，更加可愛。

國家圖書館出版品預行編目資料

動動手&動動腦‧摺一摺&剪一剪，可愛又益智！：
252例趣味剪紙練習帖／辻雅著；洪鈺惠譯.
--初版.--新北市：雅書堂文化,2015.04
面；　公分.--（童趣花園；1）
ISBN 978-986-302-235-0（平裝）
1.剪紙

972.2　　　　　　　　104002880

🦋 童趣花園　**01**

動動手&動動腦‧摺一摺&剪一剪
可愛又益智！
252例 趣味剪紙練習帖

作　　者／辻　雅
發 行 人／詹慶和
總 編 輯／蔡麗玲
執　　編／李佳穎
譯　　者／洪鈺惠
編　　輯／蔡毓玲‧劉蕙寧‧黃璟安‧陳姿伶‧白宜平
封面設計／翟秀美
內頁排版／翟秀美
美術編輯／陳麗娜‧李盈儀‧周盈汝
發 行 者／雅書堂文化事業有限公司
郵政劃撥帳號／18225950
戶　　名／雅書堂文化事業有限公司
地　　址／新北市板橋區板新路206號3樓
電子信箱／elegant.books@msa.hinet.net
電　　話／(02)8952-4078
傳　　真／(02)8952-4084

2015年3月初版一刷　定價250元

KANGAERU CHIKARA WO SODATERU！EN DE NINKI NO "KIRIGAMI"
Copyright © 2014 by Miyabi Tsuji
Photographs by Yasuhiro Seino
Illustrations by Nanami Sumimoto & Kyoko Terada & Haruka Masuda Interior
design by Takuji Segawa (Killigraph)
Originally published in Japan in 2014 by PHP Institute, Inc.
Traditional Chinese translation rights arranged with PHP Institute, Inc.
through CREEK&RIVER CO., LTD.

總經銷／朝日文化事業有限公司
進退貨地址／新北市中和區橋安街15巷1號7樓
電話／（02）2249-7714　　傳真／（02）2249-8715

Staff

＊作品製作／Kodomo Art Studio（
　辻大地、松尾ゆかり、北田女久美
　、増田晴香）
＊攝影／清野泰弘
＊本文イラスト／すみもとななみ、
　寺田恭子、増田晴香
＊本文設計／瀬川卓司（Killigraph）
＊編輯協力／株式会社オメガ社

動動手＆動動腦

動動手＆動動腦